中国历代名画技法精讲系列

故宫画谱

花鸟卷·荷花（意笔）

薛永年　主编

满江红　编写

故宫出版社

图书在版编目（CIP）数据

故宫画谱·花鸟卷·荷花·意笔/满江红编写.—北京：
故宫出版社，2013.11（2022.9重印）
（中国历代名画技法精讲系列/薛永年主编）
ISBN 978-7-5134-0526-3

Ⅰ.①故… Ⅱ.①满… Ⅲ.①荷花－写意画－花卉画
－国画技法 Ⅳ.①J212

中国版本图书馆CIP数据核字（2013）第276490号

《故宫画谱》编辑出版委员会

主　　　任	单霁翔
副 主 任	李　季　王亚民　陈丽华
主　　编	薛永年
执 行 主 编	赵国英　吴涤生
编　　委	（按姓氏笔画为序）
	孔　耘　王赫赫　文　蔚
	刘海勇　朱　蓝　吴涤生
	余　辉　阴澍雨　陈相锋
	张东华　赵国英　曾　君
	程同根　傅红展　潘一见

中国历代名画技法精讲系列

故宫画谱·花鸟卷·荷花（意笔）

编　　写：	满江红
出 版 人：	章宏伟
责任编辑：	朱　蓝　张圆满
装帧设计：	刘　远　曹　娜　李　程　曹启鹏
责任印制：	马静波
出版发行：	故宫出版社
	地址：北京市东城区景山前街4号　邮编：100009
	电话：010-85007800　010-85007817
	邮箱：ggcb@culturefc.cn
印　　制：	北京启航东方印刷有限公司
开　　本：	8开
印　　张：	10
版　　次：	2013年11月第1版第1次
	2022年9月第1版第4次印刷
书　　号：	ISBN 978-7-5134-0526-3
定　　价：	68元

序

薛永年

学习绘画，无外两种途径：一是师古人，即向前人的作品学习，办法是临摹；一是师造化，即向大自然学习，直接从描写对象中提炼画法，方法是写生。这是绘画普遍规律，中西绘画概莫能外，所以英国著名的风景画家康斯太勃（John Constable）也说："在艺术和文学上有两条道路可以使艺术家出头。一条道路是研究其他艺术家的完美作品，模仿他们，选择和重新组合他们创造的美。另一条道路是在美的原始源泉中——在自然中寻求完美。"❶

毫无疑问，师造化比师古人更具有根本意义，但是历史悠久的中国绘画受传统哲学、中国书法和中国诗歌的陶融，一开始就不满足于模拟对象的外形，而是"外师造化，中得心源"，讲求大胆高度的艺术加工，追求以高度的概括和精到的提炼传神写意。由之在长期的历史发展中，积淀了对应物象的丰富图式，形成了适应特殊工具材料以呈现图式的固定程序，以致于董其昌说："画家以古人为师，已自上乘，进此当以天地为师。"❷

要想在艺术创新中，体现中国画的民族特色，就需要掌握前人的图式与规程。除去老师的口传心授之外，研习画谱是必要的入门之径。历来的画谱，大体有两种，一种是经过整理而谱系化的画学文献汇编，比如宋代的《宣和画谱》、清代的《佩文斋书画谱》。另一种是分门别类的画法图说，是按照画科系统讲解画法的图文并茂的图谱，比如《芥子园画传》。我们所说的能够作为入门之径的画谱，主要是画法图说这一类。自古及今，最有影响的图说类画谱，要数《芥子园画传》，此书又称《芥子园画谱》，系清初沈心友邀请画家王概、王蓍、王臬，诸升编绘而成。所编各集，先按画种，后按题材分类，既讲画法源流，又有画法浅说，不但汇集了技法歌诀，而且特别注意用笔与布置，图式与程序，有图有文，浅显易懂。早已成为一部便于初学者通过临摹掌握国画技法的经典著作，二百多年来，产生了广泛的影响。

但是，二十世纪以来，西学东渐，在美术领域改造国画的声浪高涨，新出现的融合中西一派得到了长足发展，在较长的时间内被边缘化了，正像潘公凯所说的那样："在挤迫中延伸，在限制中拓展。"❸以至于提出文化强国战略之后，人们才惊讶地发现，中国画失落了许多本来不该丢失的东西，于是提出了认真传承中国画传统的迫切任务。

故宫博物院拥有丰厚的传统资源，是典藏历代法书名画的宝库；故宫人不仅是精神家园的守卫者，更是创造新时代艺术的支持者和参与者。为了利用故宫博物院的传统艺术资源，满足社会公众学习掌握中国画基础技能进行临摹训练的需要，并现代手段加以丰富深化，故宫博物院继推出《故宫珍藏历代名家墨迹技法系列》之后，策划了吸收古代图说类画谱特别是《芥子园画传》编写经验的《故宫画谱》。

《芥子园画传》虽然在当时已是通过临摹学画的极好教材，但是今天看来也存在明显缺欠，其一是所依据的古代作品多属私人家藏的一般作品甚至旧摹本，其二是木版彩色套色的印刷技术在呈现笔墨设色的精微与丰富方面不免存在难以克服的局限。而《故宫画谱》则在吸收古代图说类画谱特别是《芥子园画传》编著经验的基础上，弥补上述不足，着力发挥三大优势：一是以故宫为主的名画收藏，二是学有专攻的画家编者群，三是当代高水平的印刷技术。

我乐于共襄此举，不仅因为我是故宫博物院古书画研究中心的客座研究员，而且深感编写这套书的意义重大。近年来，举国上下一直为实现中华民族的伟大复兴而致力于"建设优秀传统文化的传承体系"。而《故宫画谱》的编写，恰恰是建立传统绘画传承体系的积极探索，它必将对继承和传播中国传统绘画的基础训练而古为今用地造就人才、促进理解民族艺术思维方式与提炼手段，进而推动写生以至美术创作的大发展，起到扎扎实实的作用。

注：

❶ 利奥奈洛·文杜里《西欧近代画家》上，37页。钱景长、华木、佟景韩译，人民美术出版社，1979年。❷ 董其昌《画旨》卷上，引自于安澜编《画论丛刊》上，72页，人民美术出版社，1962年。❸ 潘公凯《在挤迫中延伸 在限制中拓展 远望二十世纪中国画》，载《美术》1993年第8期。

凡例

一、本系列丛书编写分为综合卷，山水卷，花鸟卷，人物卷四大部分，中国画《基础导论》归入综合卷中，其余三部分，沿用美术学院对中国画的基本分科方式。在山水、花鸟、人物卷中，基本按照题材的不同分别成册，考虑到某种技法对于该画科尤为重要，也有按照技法的不同分别成册者，如在山水卷中，既包含《松树》《山石》《溪泉》等题材分类，也有《青绿》《浅绛》等技法分类。

二、本系列丛书中，针对个别重要题材，按照技法不同分为两册，如《梅花》与《墨梅》等，依照传统方式为之命名，前者指工笔画梅，后者指写意画梅。其余题材，则将工笔与写意归于一册，笼统以题材命名。

三、本系列丛书除《基础导论》外，其余分为「基础画法」「技法精讲」「名作临摹」三部分。「基础画法」以历代画谱为依据对该题材基础画法进行解析；「技法精讲」选取五至六幅历代经典作品进行临摹讲解；「名作临摹」提供历代名画整体或局部的高清图版，以时代排序。

四、本书选用的历代画谱包括《芥子园画传》《梅花喜神谱》《冶梅竹谱》《顾氏画谱》《梦幻居画学简明》《三希堂画谱分类大观》《张子祥课徒稿》《罗浮幻质》等。

五、本书所涉及画家生卒年，以徐邦达编《改订历代流传绘画编年表》（人民美术出版社，1995）为主要依据，文中引用历代画论等古籍内容，以俞剑华编《中国画论类编》（人民美术出版社，1986）为主要依据。

目录

导读

荷花的别名有很多，如《诗经》中称之为「荷华」，《离骚》谓之「芙蓉」，《尔雅》中则有「芙蕖」之称。《中国荷花品种图志》（王其超、张行言编著，《中国荷花品种图志》中国林业出版社，2010年出版）中将荷花归纳为二百七十八个品种，色有深红、粉红、白、淡绿、粉紫、淡黄等。自吴王夫差在灵岩山上修建馆娃宫中的「玩花池」算起，荷花从野生到引种栽培至少已有二千五百年的历史。

荷花是中国的十大名花之一，是中国传统文化的一个缩影。几千年来，荷花受到人们的广泛喜爱，在宫廷艺术、文人艺术和民俗文化中都备受推重。在文学中，从《诗经》《楚辞》开始，荷花形象频频出现，并有大量的专门吟咏荷花的作品。荷花的象征意义不断被丰富发展，成为中国文学中的经典意象之一。

在中国美术作品中，荷花形象也层出不穷。在东汉的《弋射·收获画像砖》中，荷花开放在具有浓厚生活气息的劳动场景中；东晋顾恺之的《洛神赋图》里，洛神手持莲瓣状羽扇，身后衬以荷花，昭示她的圣洁美丽；敦煌壁画中许多图案为莲花纹；而卢沟桥栏上四百余只小狮子下都是莲花座……荷花的形象可谓比比皆是。

在以荷花为主题的历代名画中，以工笔重彩、金碧双勾、兼工带写、乃至以酣畅淋漓的泼墨写意手法创作而成的荷花作品多不胜数。唐宋时的荷花图多为工笔作品，特点是注重物象自然形态的描绘，因受到各种流派影响，有着「富贵」「野逸」等多种风貌的存在，如唐代边鸾的《鹭鸶荷花图》、徐熙的《瑞莲图》《千叶莲图》《败荷秋鹭图》等。宋人的画荷作品更是风格多样，不胜枚举。元代的花鸟画面貌发生显著变化，文人画的发展推动了水墨画的兴起，如张中、钱选都有颇具水墨韵致的作品遗世。明代是水墨写意画发展的一个高峰期，这一时期的写意花鸟画已趋成熟，产生了小写意、大写意的多样化写意形态，最有代表性的画家是林良、徐渭、陈淳及陈洪绶等。清代的荷花画在继承古法上有所革新，风格呈现多样化，善画荷的名家辈出。清初有笔情恣纵、不拘成法的八大山人，师法造化、天机毕现的石涛等人；清代中期的「扬州八怪」中，金农、黄慎、高凤翰、李方膺、华嵒等人的荷花也各擅胜场、美不胜收；而清末海上画派的赵之谦、任伯年、吴昌硕等人的画荷作品也各其特色，对现代花鸟画有着深远的影响。

自民国以降，齐白石、张大千、潘天寿、李苦禅、郭味蕖等大家的写意荷花都能突破前人窠臼而自成面貌，从而在西方美术大潮的冲击下保持着传统的创造活力，值得我们后人去好好体悟与学习。

基础画法

荷花的结构与形态

荷花为多年水生植物，根茎肥大多节，横生于水底泥淖中。「荷花花瓣在二十瓣以内为单瓣，花瓣在二十一至五十瓣以内为半重瓣，花瓣在五十一瓣以上为重瓣，花瓣在二十瓣以内为重台，而千瓣的特征是雌雄蕊完全瓣化，花托消失，花瓣大约近千枚。」（王其超、张行言编著《中国荷花品种图志》中国林业出版社，2010年出版）

荷花花瓣上有平行花脉，色有深红、粉红、白、淡绿、粉紫、淡黄等变化，花期六至九月，花径最大三十厘米左右，雄蕊数百枚，花谢后花托膨大为莲蓬，嫩时为黄色，至老变为绿色，莲蓬上有三至三十个莲室，花梗与叶柄生有较硬的刚刺。荷花边开花边结实，花与莲蓬并存。初学者必须了解荷花的生长结构，要做到下笔前胸中有数，以避免心中无物的信手涂抹。

花瓣

花蕊

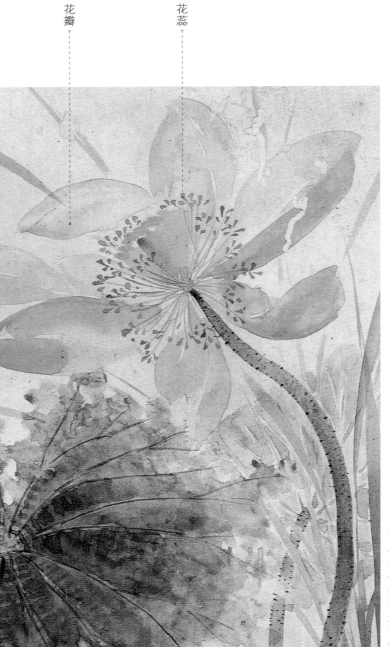

清 恽寿平 花卉册（局部）

花茎

荷叶

莲蓬

莲子

荷花的画法

意笔荷花常用的画法有勾勒法、点蔟法、勾点结合法。

白色花多用勾勒法，有色之花较多点蔟。画花瓣，先画中心花瓣，再渐次展开，这样有利于把握荷花的整体姿态。

意笔画荷的特点是注重对水分的控制运用，要表现「水墨淋漓」的韵致。水分运用的多少视画法、对象以及纸张的生熟、锋毫的软硬来定。但法无定法，可根据情况进行调整。

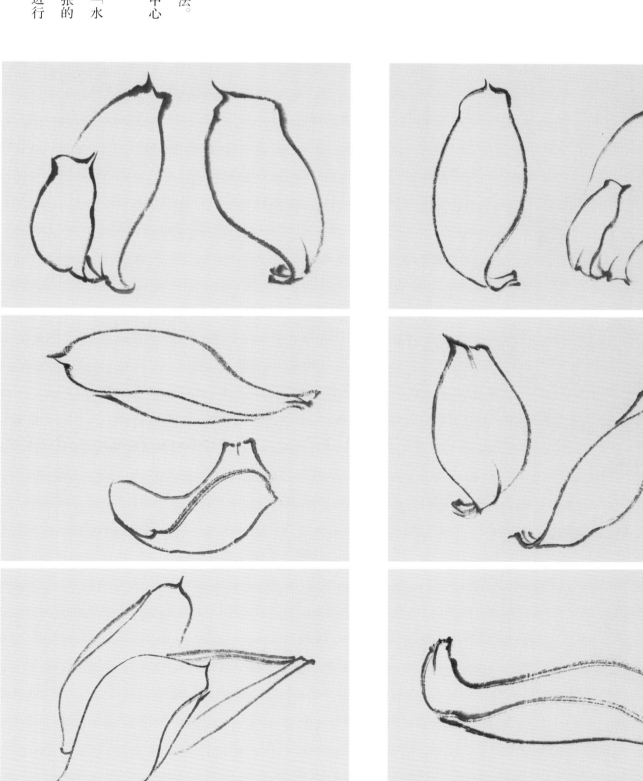

荷瓣的各种姿态

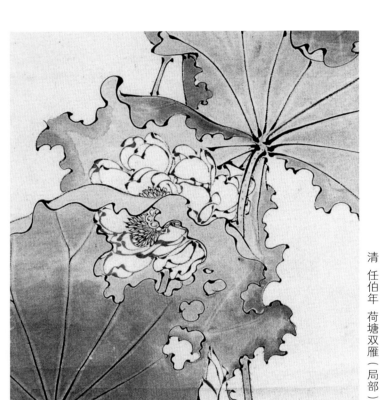

清 任伯年 荷塘双雁（局部）

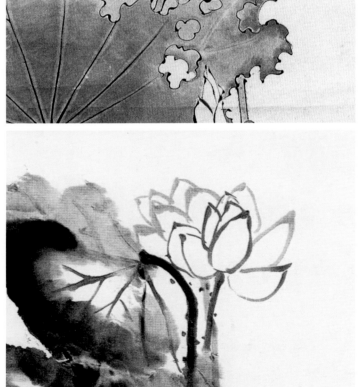

近代 吴昌硕 墨荷图（局部）

勾勒法

建议初学者用羊毫之类的软毫来勾，因笔身含水较多，直立时又不易使笔身所含水分快速下注，因而能表现较好的墨色层次。兼毫、硬毫的特点是能够表达峭拔、硬朗、顿挫分明的线型，喜爱它的画家也不少。线条的勾勒一如书法，应有笔的起收变化。如果简单的将外形描摹出来，没有线的起收、顿挫变化及墨色的浓淡变化，将会背离「写意」的本意。

勾勒花瓣时须细审花瓣之偃仰正侧之变化，若不能选择好入画角度，极易将花瓣画平而状若算子，初学者不可不查。

近代 吴昌硕 花卉图（局部）

现代 潘天寿 朝霞（局部）

初学画花可从勾勒法入手，有助于强化对象的造型；渐次过渡到点虱法，这样不至于心中无数，信手涂抹。

①先从不受遮挡的中心花瓣起手，有利于把握花朵的整体姿态；

②围绕先画出的花瓣，渐次增加花瓣；

③逐渐补全中心花瓣；

④据中心花瓣，画出其他花瓣，注意花瓣形状的变化；

⑤用汁绿点出莲蓬；

⑥趁莲蓬未干用淡墨点出莲子，待莲蓬稍干以浓墨点出花蕊。

⑤
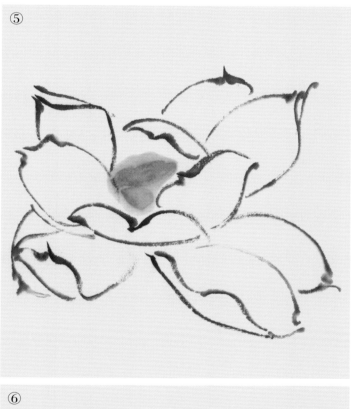

⑥

①
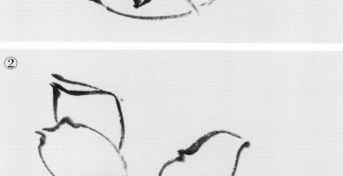

②
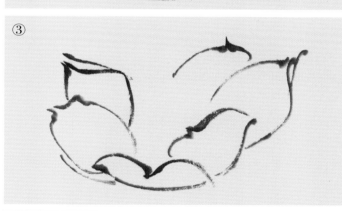

③

④
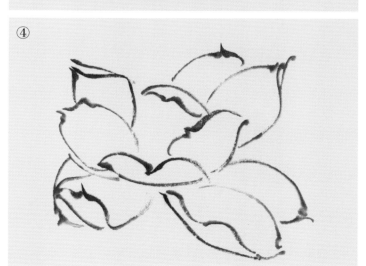

点苔法

点苔法画荷花，易得气韵，也是画荷花常采用的表现方法之一。点花时需注意用笔，笔与笔的映带产生呼应，笔与笔的叠加产生层次。第一遍不够，视画面需要，可进行第二遍的补充刻画，甚至可用套罩的方法来丰富完善。

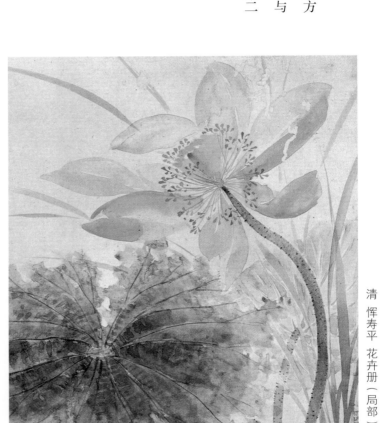

清 恽寿平 花卉册（局部）

近代 齐白石 荷花（局部）

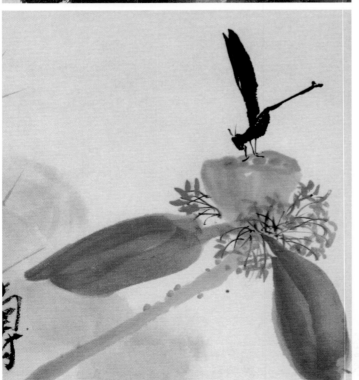

现代 潘天寿 荷花蜻蜓（局部）

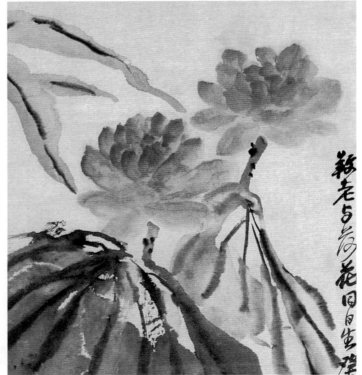

近代 吴昌硕 红荷图（局部）

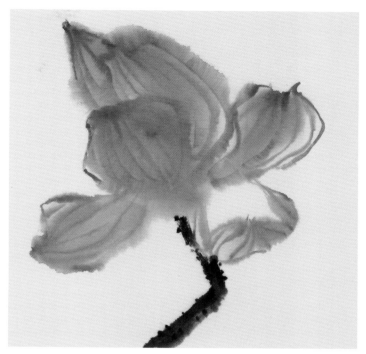

勾点结合法

勾点结合是较灵活的表现方法，根据画面需要，可先勾后点，也可先点后勾。点时依据花朵之自然形态，勾勒时可弥补点�之不足，甚至可在勾勒时略为错位，以表现意外之趣。勾勒之后点染，也可稍有未到处，以避免板结。

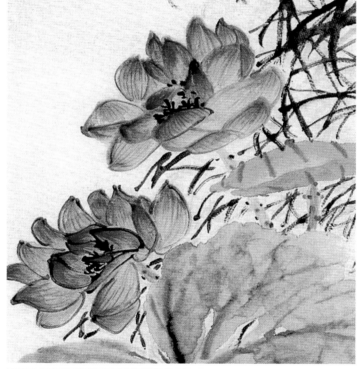

近代 吴昌硕 红荷图（局部）

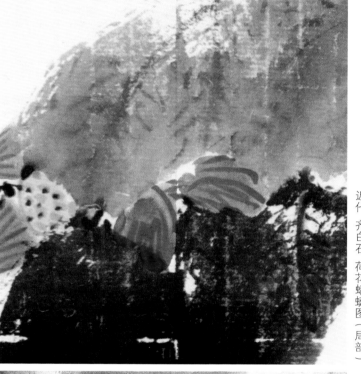

近代 齐白石 荷花蜻蜓图（局部）

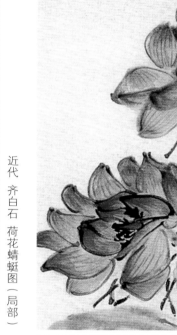

现代 李苦禅 迎朝晖（局部）

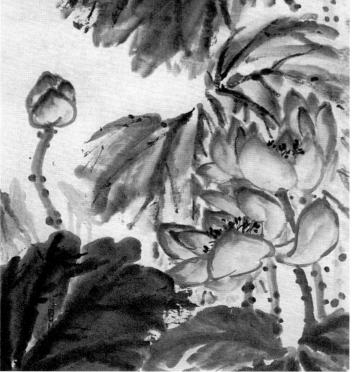

近代 吴昌硕 荷花图（局部）

荷叶的画法

荷叶呈盾状圆形，表面深绿色，被蜡质白粉覆盖。背面灰绿色，叶缘呈波状。叶柄圆柱形，密生倒刺。水面叶大者为浮叶，小者为荷钱。挺出水面的新叶称为立叶。新叶娇嫩呈绿色，长大为深绿，叶枯时为黄、赭、褐色。画荷叶时视画面的需要，可勾叶筋，亦可不勾，视画面效果而定，不可一概而论。

立叶

立叶为新生之叶，宜将其峭拔、灵动之状用明快、简练的笔法写出。用笔忌迟疑，凝滞。纤巧的立叶与厚重的浮叶形成一巧一拙的鲜明对比。立叶多呈线型，意在与浮叶形成线面对比。在创作时适当穿插一些立叶能丰富画面的变化，增强画面的节奏感。

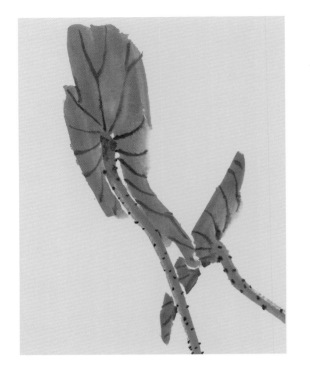

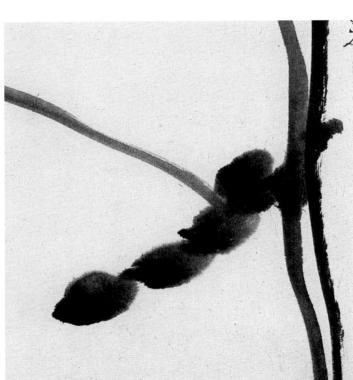

清 朱耷 山水花鸟图（局部）

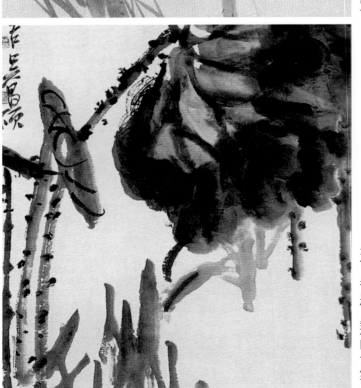

清 任伯年 花鸟四条屏（局部）

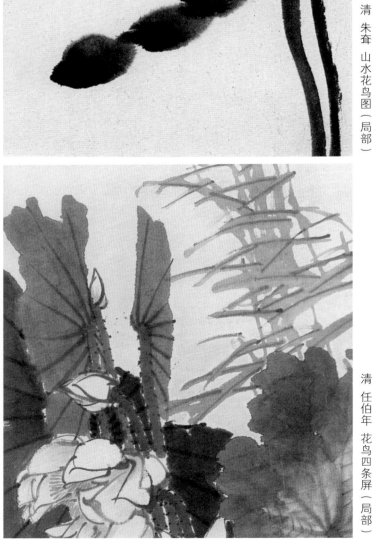

近代 吴昌硕 墨荷图（局部）

清 任伯年 花鸟四条屏（局部）

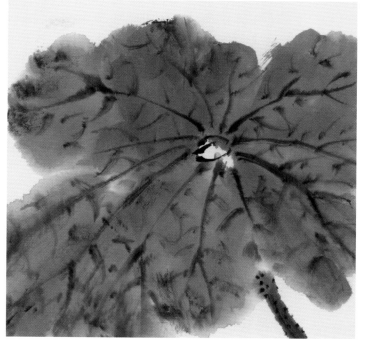

浮叶

浮叶在画面中占的比例较大，处理好它是决定画面效果的关键。画叶应注重整体，从大处着眼，处理好荷叶的外形变化，追求大块面的对比效果。画荷叶宜用大笔为好，宜得势，小笔画荷叶易显局促。画荷叶用笔有多种方法，主要突出一个「写」字。不同的荷叶用笔的方法也有差异，要处理好荷叶的外形，安排好荷叶的正侧偃仰之变化，把握好画面的枯湿、浓淡、主次之节奏变化。

正面叶

正面叶多用饱含水分的大笔蘸墨画出，外形处理宜寓于圆，叶片中部可留少许不规则空白以透气。虽是多笔画出，但须服从整体，碎中求整，整中有碎。

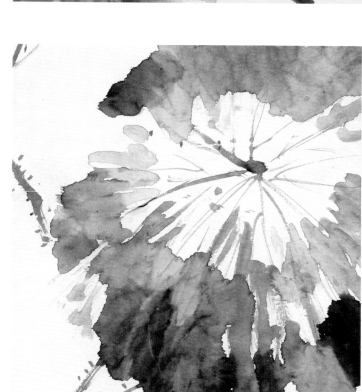

明 徐渭 黄甲图（局部）

近代 齐白石 荷花（局部）

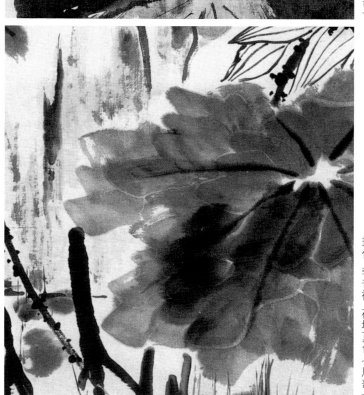

现代 李苦禅 荷塘夏色（局部）

明 陈淳 秋江清兴图（局部）

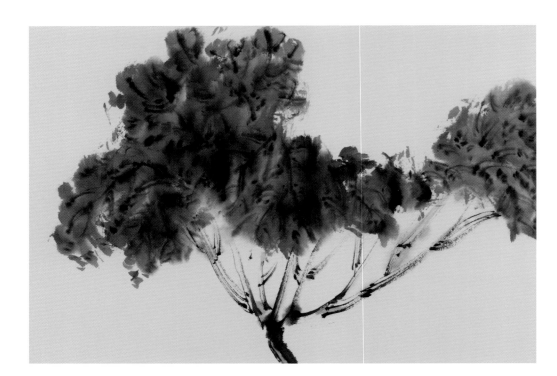

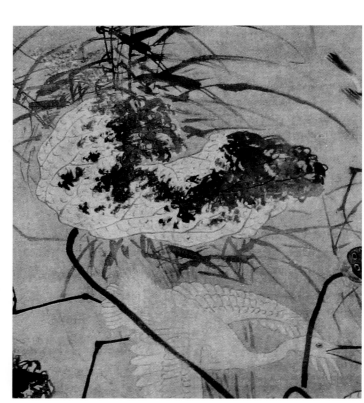

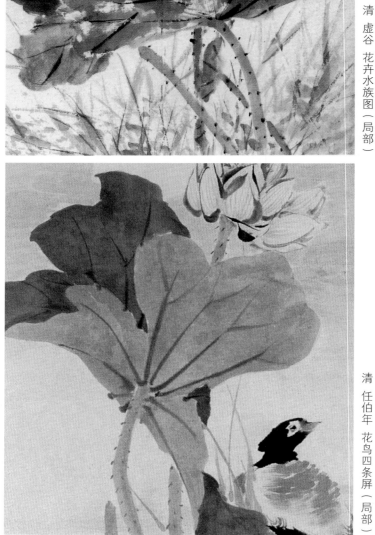

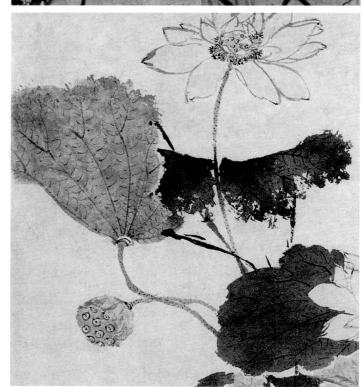

仰叶

仰叶多出现于画面开阔处，犹如梅花之出梢、竹子之结顶，外形刻画可极尽变化之能事，需尽力将其生动之姿最大程度地表现出来。这是画家的用心处，也是见功夫的所在。

清 虚谷 花卉水族图（局部）

明 吕纪 残荷鹰鹭图（局部）

清 任伯年 花鸟四条屏（局部）

明 陈嘉言 荷花白鹭图（局部）

侧面叶

侧面叶与正面叶并存，古人在处理时多是将背面叶以淡墨画出，叶片正面以浓墨画出，使浓淡墨相破，既能分得开，又能相融。也有叶片正面以点虱法表现，背面叶用线画出，追求面、线的有机结合。侧面叶的外形处理上，多表现为不规则的多边形，不宜将其外形画成等边形或对称状。

清 任伯年 金碧花鸟六条屏（局部）

近代 吴昌硕 花卉图（局部）

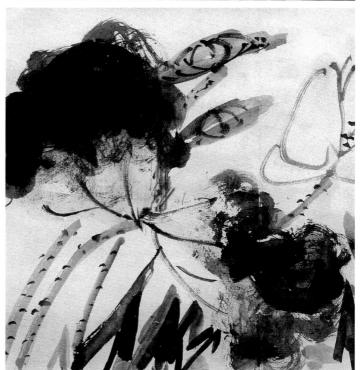

近代 吴昌硕 花卉图（局部）

近代 吴昌硕 墨荷图（局部）

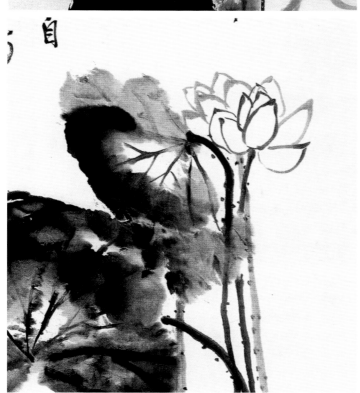

背面叶

画背面叶，可先画茎，再画叶片，这样有助于表现叶片的姿态和空间感。

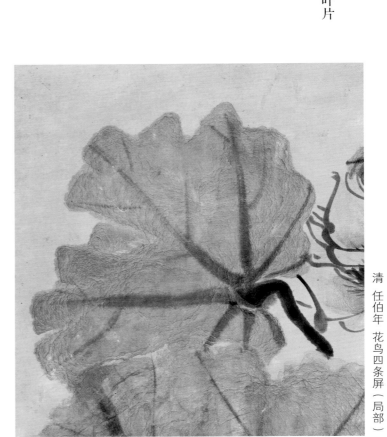

清 任伯年 花鸟四条屏（局部）

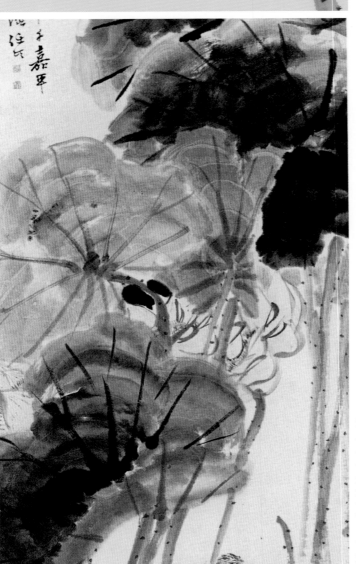

清 任伯年 荷花鸳鸯图（局部）

清 任伯年 荷花仕女图（局部）

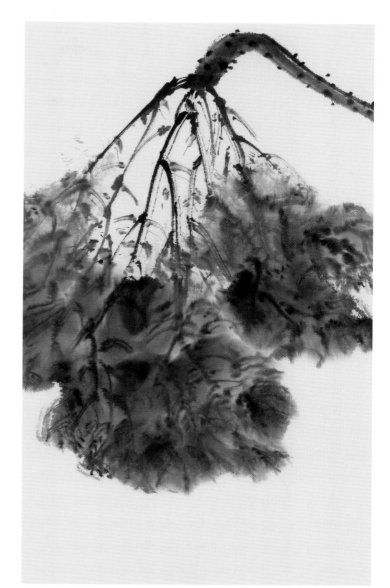

垂叶

下垂之叶无论姿态、色彩变化都是极具丰富性的，它与浮叶、立叶搭配，相映成趣，作画时需多多留意。刻画时可结合破笔、散锋为之，荷叶的表现手法丰富有趣。

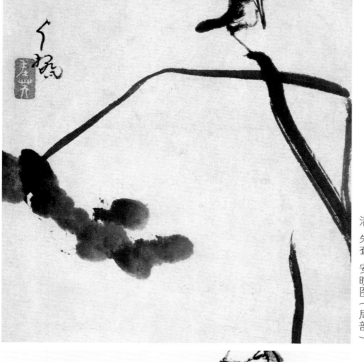
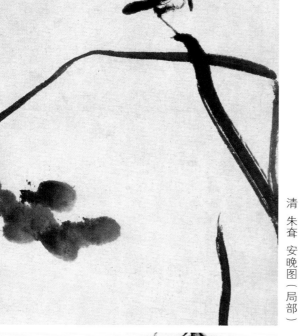

清 朱耷 安晚图（局部）

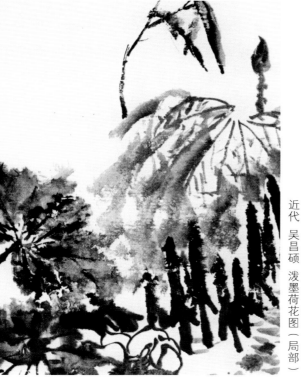

近代 吴昌硕 泼墨荷花图（局部）

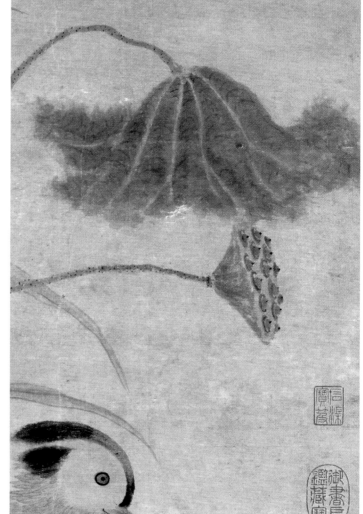

元 张中 枯荷鸂鶒图（局部）

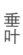

荷钱

荷钱因其外形小的缘故，近乎点状物，可以用聚五攒三的方法来表现。需注意其聚散变化的节奏感。

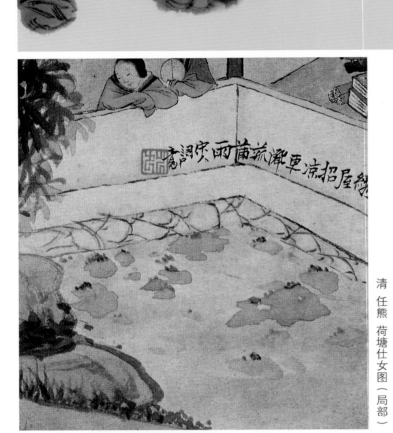

清 任熊 荷塘仕女图（局部）

明 陈洪绶 莲石图（局部）

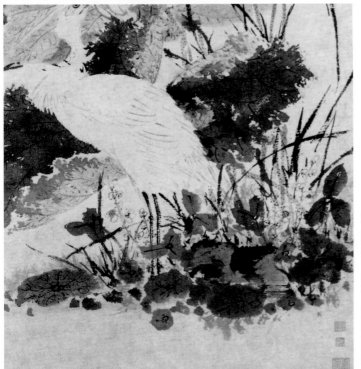

清 陈嘉言 荷花白鹭图（局部）

清 任伯年 荷花仕女图（局部）

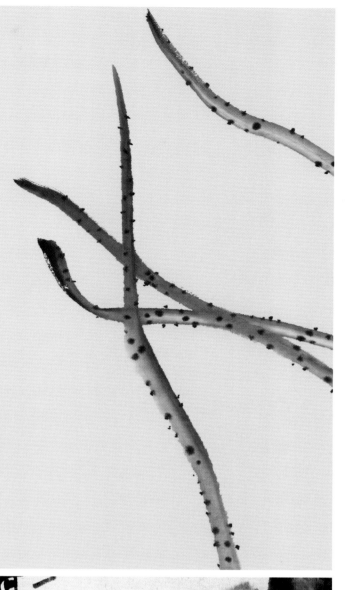

近代 吴昌硕 墨荷图（局部）

荷茎的画法

荷茎用笔自上而下、自下而上皆可。用笔虽以中锋为极则，但却不是唯一。锋出八面、万毫齐力才能将毛笔的特性发挥出来，仅仅靠单一的中锋很难对应多变的万物形态。八大山人画荷茎多用拖笔，弯而不软，生动有致。吴昌硕以篆法画荷茎，厚重而浑化，有扛鼎之力。

荷茎因穿插而产生空间，不穿插难以分清前后。荷茎的穿插犹如兰叶的组合，忌平行，鼓架（三条或三条以上的直线交在一个点上），分割的空白大小、面积相等，形状相似等；荷茎着地，注意参差变化，勿使其平。

清 朱耷 山水花鸟图（局部）

近代 齐白石 荷花（局部）

莲蓬的画法

莲蓬在画面中常点缀于荷花、荷叶、荷茎之间，务使点子渗透于线面之中，以丰富画面的点、线、面表现。

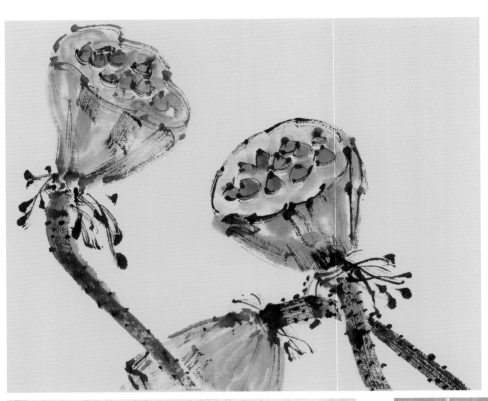

清 虚谷 杂画册（局部）

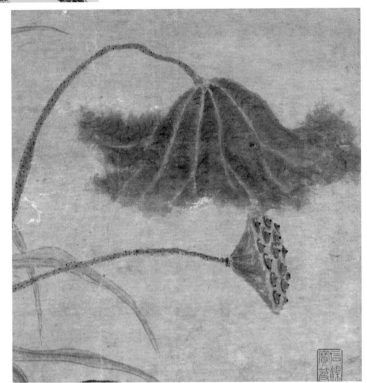

元 张中 枯荷鸂鶒图（局部）

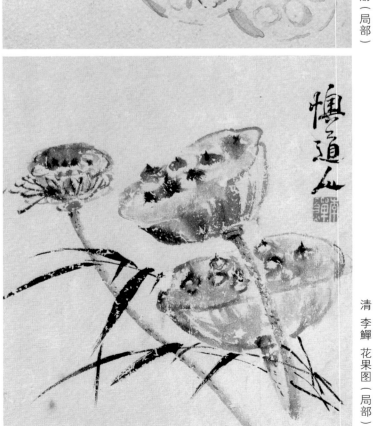

清 李鱓 花果图（局部）

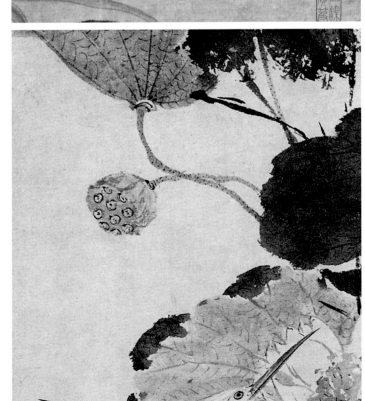

明 陈嘉言 荷花白鹭图（局部）

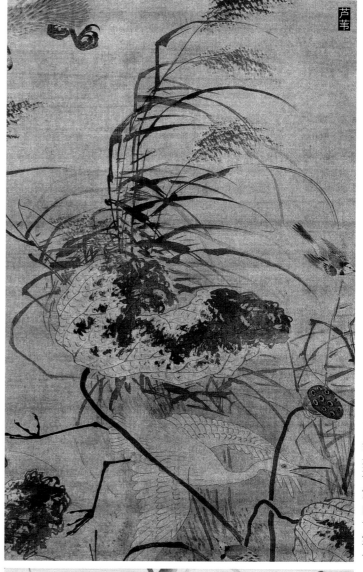

芦苇

明 吕纪 残荷鹰鹭图（局部）

配景的处理

相关植物的搭配

单一的描绘对象会导致画面失之平淡，主体中穿插一些相关植物往往会增加画面的层次感和生动性，对意境的的营造会取得点睛的作用。芦苇、水草、慈菇常用做荷花的配景。因其为配景故，便不能使其喧宾夺主。

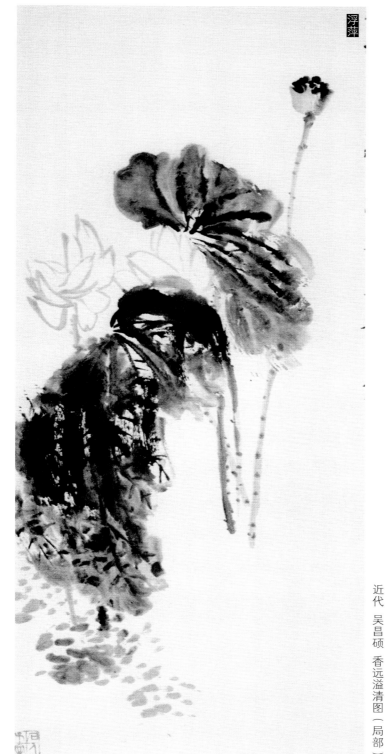

浮萍

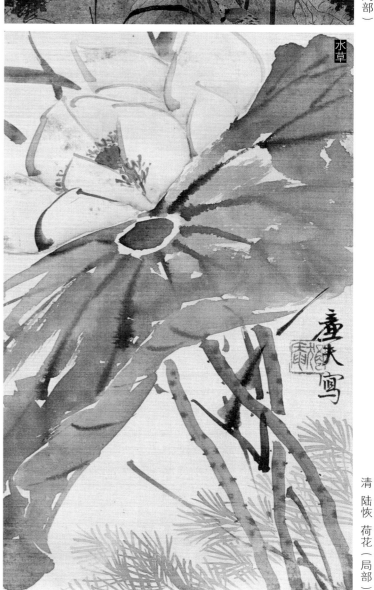

水草

近代 吴昌硕 香远溢清图（局部）

清 陆恢 荷花（局部）

常见禽鸟、草虫的搭配

与荷花搭配的动物很多，大个的水禽如芦雁、鹭鸶、鸭子、鸳鸯等；小个的则有灵巧的鹡鸰、翠鸟等；此外还有蜻蜓之类的草虫，水中的游鱼等。荷花配于禽鸟、草虫，会使静态的画面动静相生，增加画面的节奏感和趣味性。

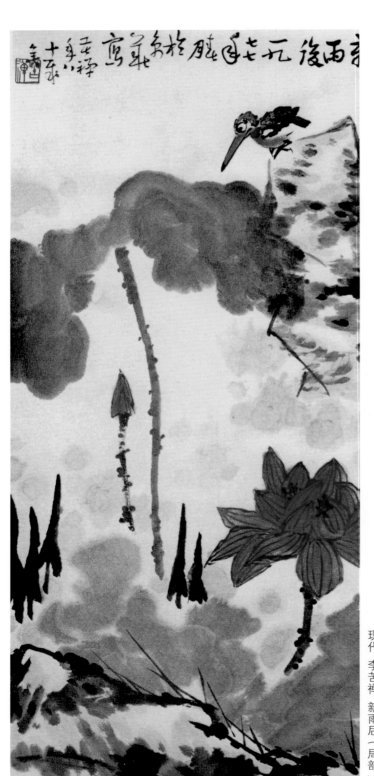

现代 李苦禅 新雨后（局部）

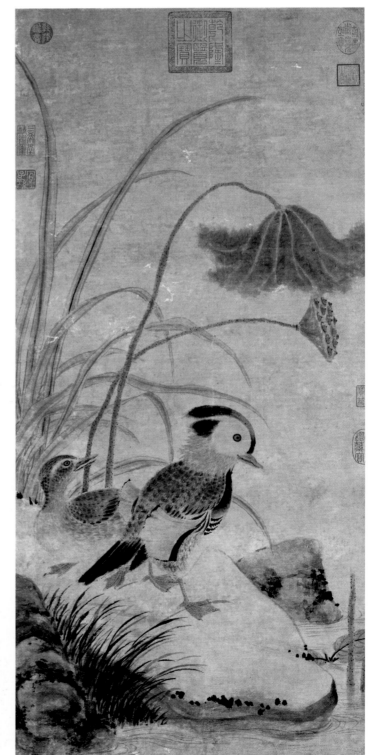

元 张中 枯荷鸂鶒图（局部）

意笔荷花的表现技法

意笔荷花的表现技法很多，有注重造型结构、生动自然的小写意，如任伯年的《花鸟四条屏·荷花水鸟》；有简练概括、用笔豪放、水墨淋漓的大写意，如八大山人、吴昌硕、潘天寿所画的的荷花、荷叶。画法应基于荷花点线面组合的典型性，以此来探究水墨表现的特点和规律。学习时要留意多读古人绘画，注意其运用宿墨、焦墨、湿墨、涨墨、渍墨在不同宣纸上的渗透效果，这些对个人以后在创作中的触类旁通至关重要。

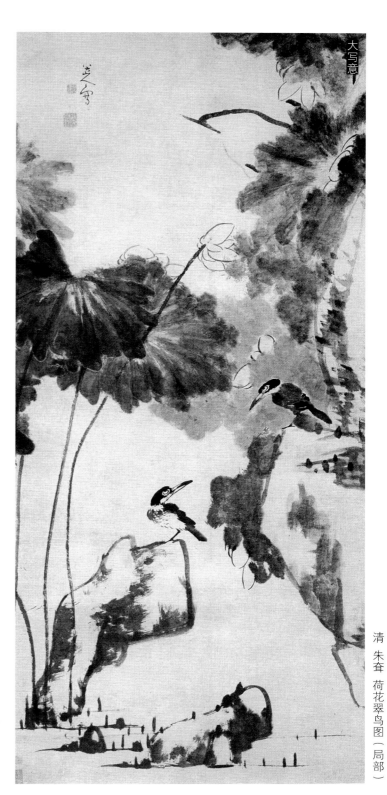

清 朱耷 荷花翠鸟图（局部）

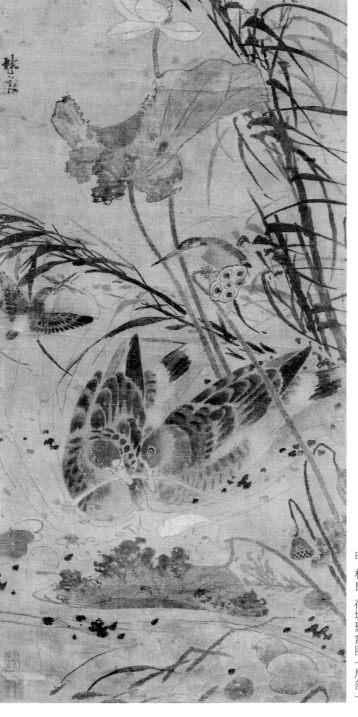

明 林良 荷塘聚禽图（局部）

法精讲

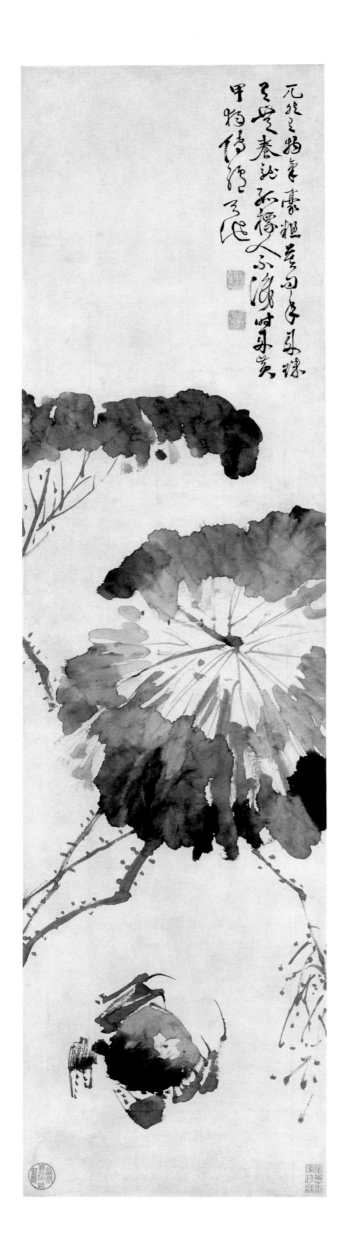

黄甲图 轴

明 徐渭 纸本 水墨 纵114.6厘米 横29.6厘米 故宫博物院藏

作者介绍

徐渭（1521—1593），绍兴府山阴（今浙江绍兴）人。初字文清，后改字文长，号天池山人、青藤道士、金回山人等。他曾担任闽督胡宗宪的幕僚，名重一时。但也受其连累，一度惊狂，中年生活有巨大波动，自杀数次未成，又因多疑杀妻而入狱。在狱中开始研习书法，出狱后始学绘画，涉笔潇洒，天趣抒发。他开创的水墨大写意画风，用笔恣肆奔放，水墨淋漓，开一代风气，影响甚巨。徐渭兼长诗文书画，也是重要的戏曲作家。但他对自己的评价是书第一、诗二、文三、画四。其画风自成一家，山水、人物、花虫、竹石皆佳，尤其以花卉闻名。

作品介绍

《黄甲图》是徐渭水墨大写意的代表作。此图写荷叶两枝，阔大如伞，下有一只螃蟹。画家以大写意笔法泼染荷叶，酣畅淋漓。螃蟹造型简洁概括，颇有意趣。整幅画面笔意相连，气脉连贯，一气呵成。画上自题诗曰："兀然有物气豪粗，莫问年来珠有无。养就孤标人不识，时来黄甲独传胪。"诗意幽默，以螃蟹讽刺那些胸无点墨、世人不耻、但却能依靠关系或金钱获得金榜题名的人。

技法特点

在墨中掺入胶水，可以弱化笔触，使正面荷叶的洇化效果与背面叶的散锋效果形成润燥对比的艺术效果，这也是徐渭大写意水墨的技法特点之一。

步骤一

以阔笔画出画面下方的螃蟹，注意墨色浓淡、枯湿的变化。螃蟹的螯和脚用笔多方，稍多飞白。壳用笔稍圆，墨色润泽。

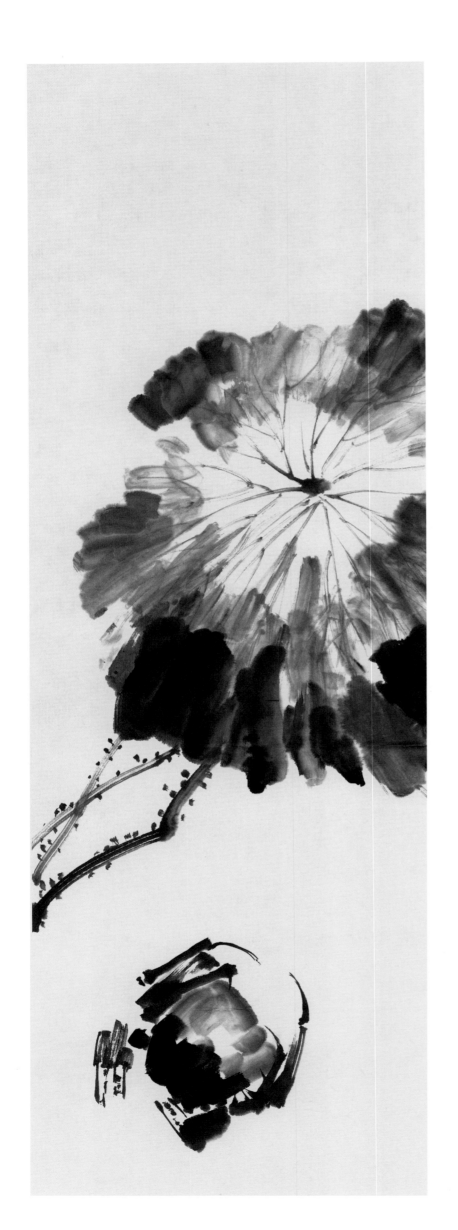

步骤二

阔笔饱墨加胶画出正面荷叶，注意叶片块面的黑白分配关系，叶片多以湿笔饱墨为之，叶筋以散锋勾写。画出荷茎，注意其枯湿变化关系。

写意画不可能画成完全相同的两幅，尤其是在生宣纸上操作，依据作者的修养、学识、控笔、造型的能力大小，而各有差异。虽如此，但画面的构成关系是不变的。只要把握住不变的部分，其余部分可以稍有发挥。

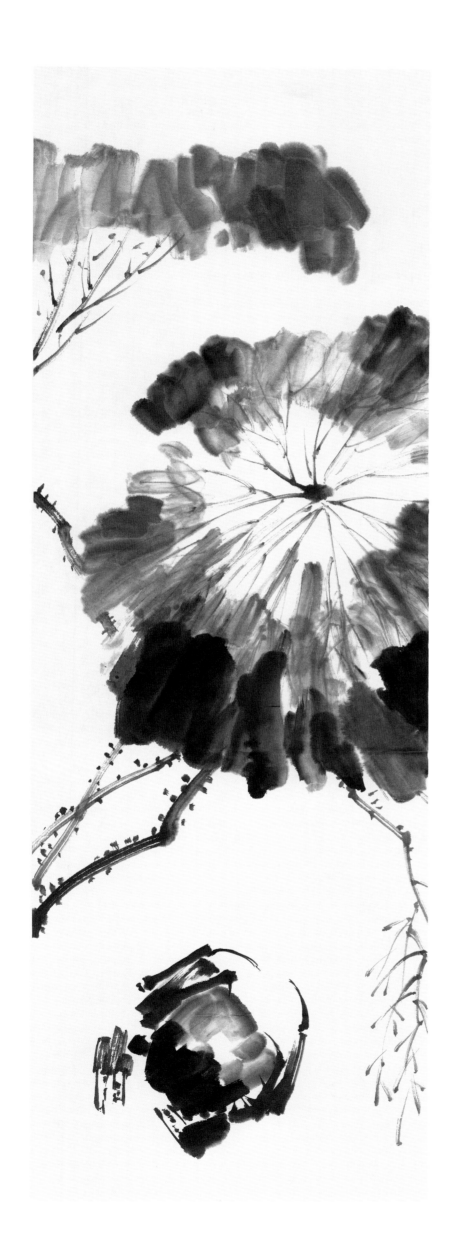

步骤三

画出仰叶，叶正面用湿笔饱墨，叶反面以勾勒法为之，呼应阔叶的勾筋笔法。继而补出下垂枯枝，杂以点状用笔，呼应荷茎上的点子及荷叶上的点状用笔。

莲房翠羽图 轴

清 朱耷 纸本 水墨 纵162厘米 横41.6厘米 私人藏

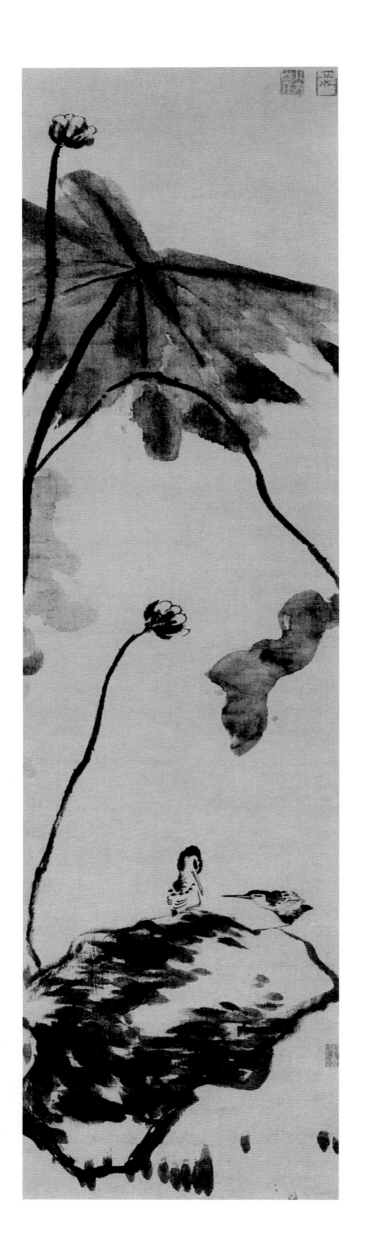

作者介绍

朱耷（1626-1705），明朝宗室。原名统鋆，号八大山人，又号雪个、个山、人屋、驴屋等。入清后改名道朗，字良月，号破云樵者。汉族，江西南昌人。明末清初书画双绝的艺术大家，明亡后削发为僧，后改信道教，住南昌青云谱道院。绘画以大笔水墨写意著称，善于泼墨，尤以花鸟画称美于世。在创作上取法自然，笔墨简炼，大气磅礴，独具新意，创造了高旷纵横的绘画风格。

作品介绍

八大的花鸟画创作，个性风格突出，极具典型性，最突出的特点是「少」：一是描绘的对象少；二是塑造对象的用笔少。可谓「以少少许胜多多许」。少，也许能有人做到，但是少而不贫，少而不单调，少而有味，少而有趣，透过少而给读者一个无限的思想空间，就不那么容易了。其次是对形象的塑造夸张，八大的花鸟造型，不是简单的变形，而是形与趣、形与巧、形与意的紧密结合。再次是他的布局奇崛，特别讲究少许物象在二维空间中摆放的位置与趣味，他的作品充分布白，充分发挥生宣纸渗化的特性以加强艺术表现力。

技法特点

八大山人的大写意花鸟笔简意繁，主题突出，意境空旷。多以简练概括的手法塑造奇特的形象，章法布置不落古人窠臼，点线面对比强烈，用笔肯定明快。

步骤一

以清水将笔润过，笔尖蘸浓墨，先画出石头轮廓，边勾边皴，注意石分三面的造型规律。八大山人多用拖笔，八面出锋。注意用笔的生发关系，不要为表象的形象所牵制。墨色自浓而淡，蘸水蘸墨，交替进行，枯湿浓淡相生，突出表现水墨韵致。画毕石头，点出小鸟。

故宫画谱·花鸟卷·荷花（意笔）

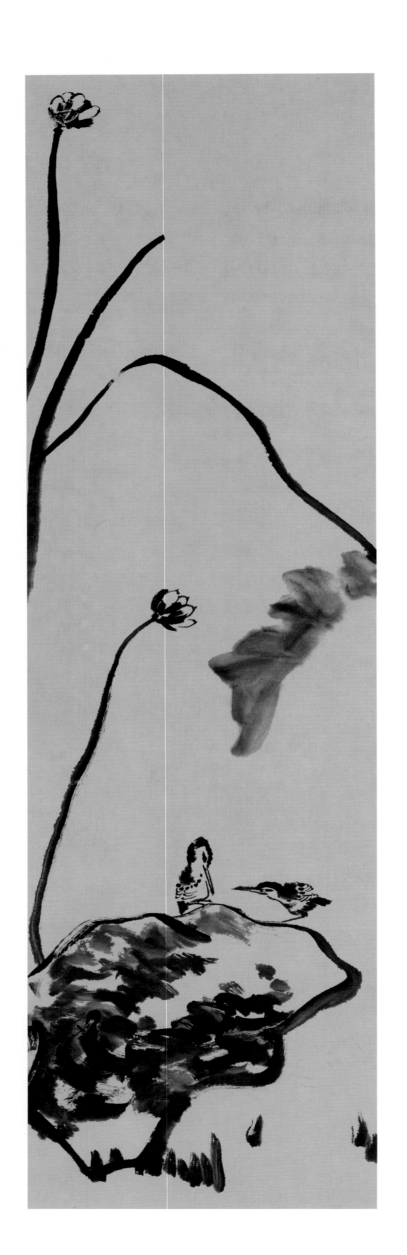

步骤二

将画面第二层的荷茎、莲蓬、垂叶画出。荷茎和莲蓬以浓墨画出，下垂之叶就余墨饱蘸清水画出，注意笔触在造型时的方向变化。

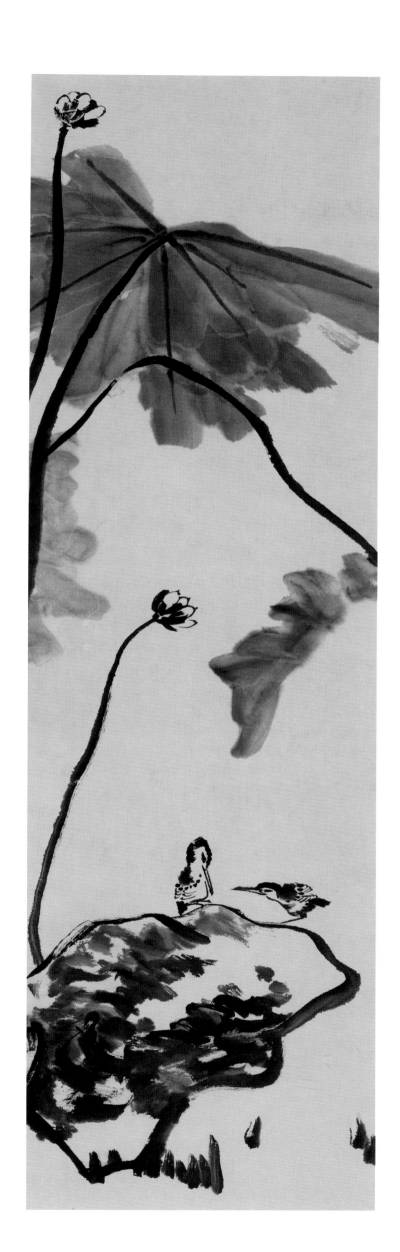

待第二层的荷茎、莲蓬墨迹稍干，用饱含清水的羊毫斗笔蘸墨画出背面叶，下笔时不徐不疾，注意用笔的方向变化，未干时以浓墨画丝筋。以清墨画出荷茎后的荷叶，以增加画面的墨色层次和空间层次。

荷花 轴

清 赵之谦 纸本 设色 纵133厘米 横33厘米 上海博物馆藏

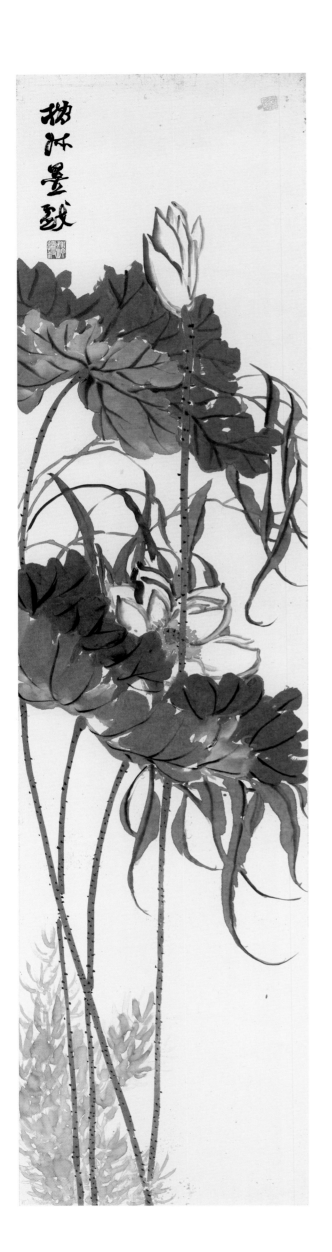

作者介绍

赵之谦（1829—1884），初学益甫，号冷君，后改字撝叔，号悲盦、铁三、梅盦等。会稽（今浙江绍兴）人。他于书法、绘画、篆刻兼有大成，是中国清代著名书画家、篆刻家。「海上画派」重要代表画家。赵之谦擅长写意花卉，笔力劲健，用墨饱满，色彩浓丽，有创新精神，又能够从「俗」，充分汲取民间赋彩的优点。能书，初法颜真卿，后专意北碑，篆、隶师邓石如，加以融化，自成一家，能以北碑写行书，尤为特长。工刻印，师邓石如，工整秀逸。

作品介绍

此幅《荷花》为赵之谦的花卉八条屏之一，为作者不可多得的精品之作，画面清新典雅，色彩的运用以少胜多，对比强烈又不失精微雅致。该作为以书入画的典范之作，笔路清晰，笔笔送到，是初学意笔荷花的极佳范本。

技法特点

既使是初学画者，在起手时，为锻炼中国画用笔造型的能力，建议尽量不要用铅笔或炭笔起稿，落笔前应细审其花叶位置，大胆落墨。写意之法全在于「意」，先确定位置会影响用笔的生动性，在不断的练习中提高自己的造型能力至关重要。

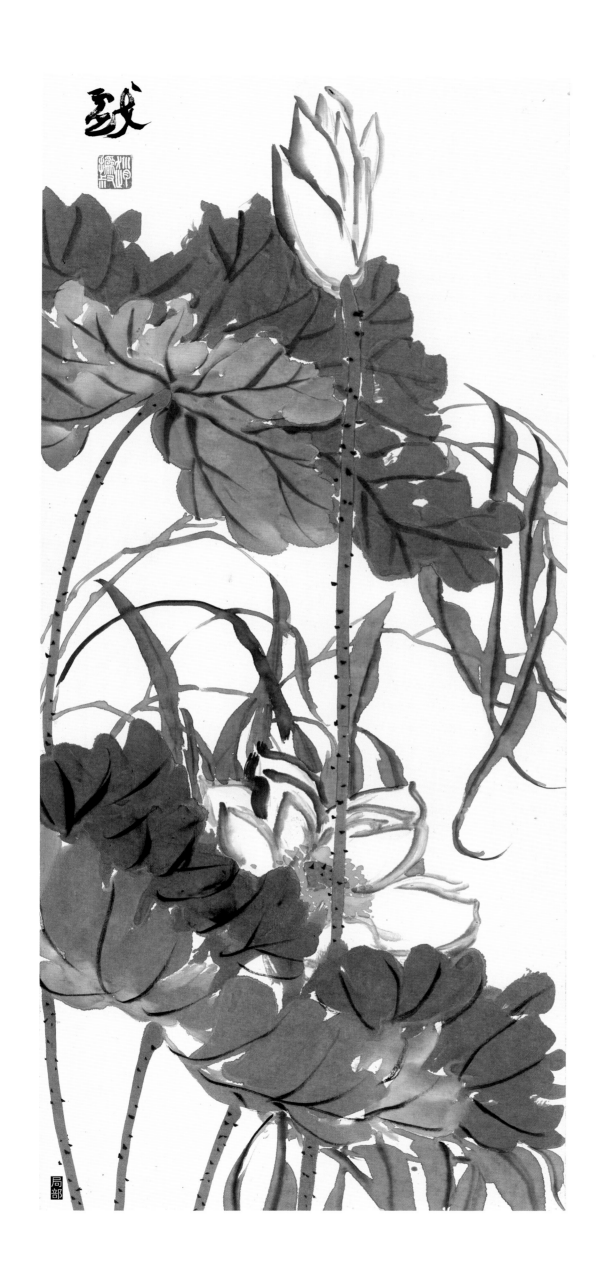

故宫画谱·花鸟卷·荷花（意笔）

局部

步骤一

起手时从画面中心不受遮挡的侧叶画起，层层递进。先以汁绿调赭石画出背面叶，正面叶用花青为基本色，笔尖蘸少许墨，无需调匀，追求在纸上调色的自然渗化效果，如若调匀，上纸后的墨色就会缺乏层次感。因用色较厚，画毕即可趁湿以浓墨丝筋，勾筋时注意用笔的起收变化，切勿草率勾勒。

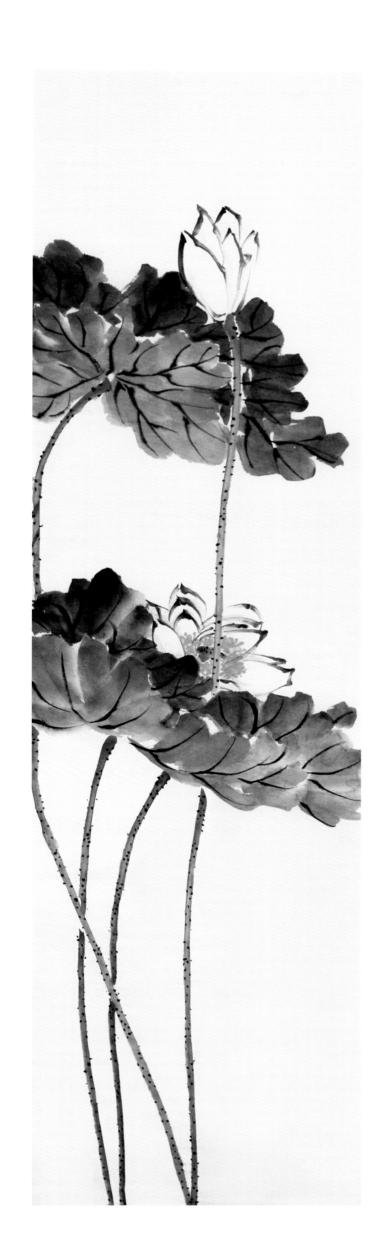

步骤二

花苞后面的叶片画法与起手侧叶画法相同，画叶的笔触尽量让出前面勾勒花苞的线条，否则容易造成前后空间的含混。画毕勾出第二层盛开的荷花。设色时花瓣以淡汁绿衬出，莲蓬用汁绿调赭石画，以橙黄调入少许白色画花蕊。将荷花茎补全，点刺。

故宫画谱·花鸟卷·荷花（意笔）

步骤三

在赭墨中调入少许胭脂画芦苇，叶片可以多笔画出，注意用笔的书写性，笔的走向依据芦叶的宽窄、翻转变化来进行调整。勾筋时注意调整叶片的前后关系。

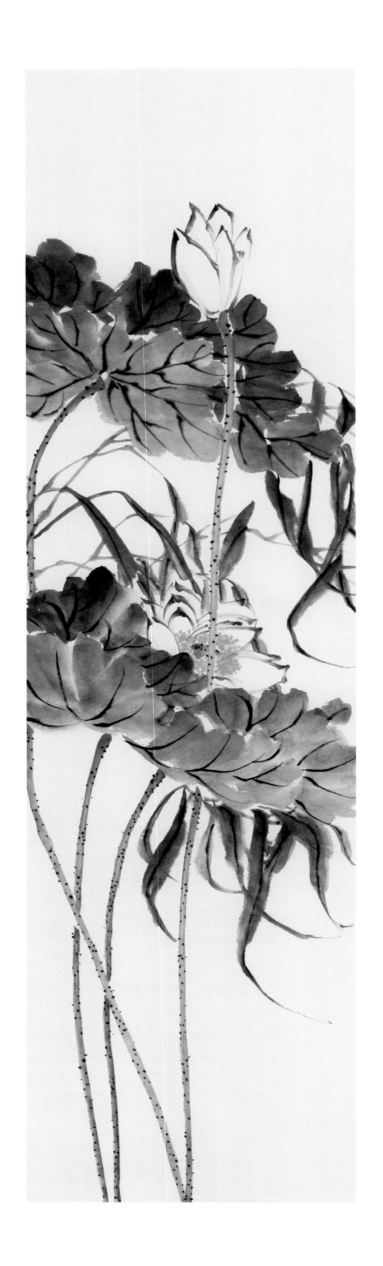

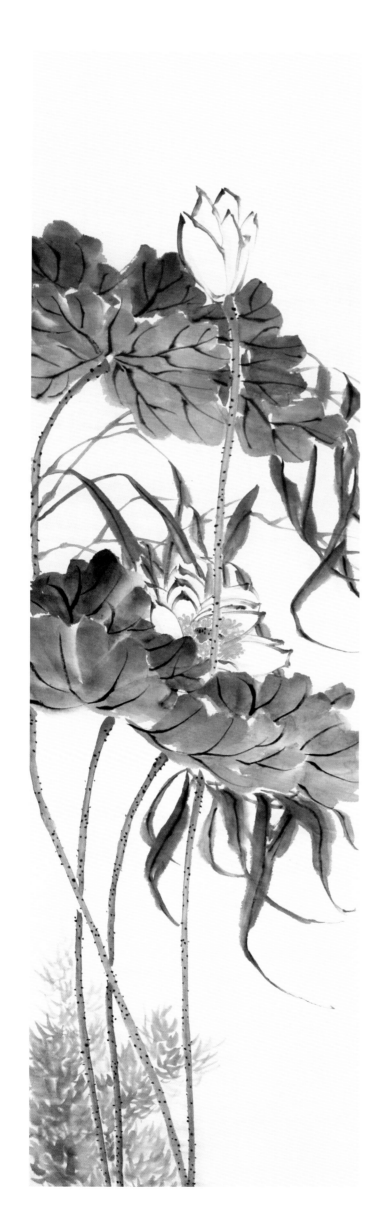

步骤四

淡墨调胭脂画水草，画时注意水草的外形，蘸水与蘸墨交替进行，易得水墨韵致。画毕对作品整体进行调整完善，完成临摹。

春夏秋冬（夏）轴

现代 李苦禅 纸本 设色 纵134厘米 横33厘米 李苦禅纪念馆藏

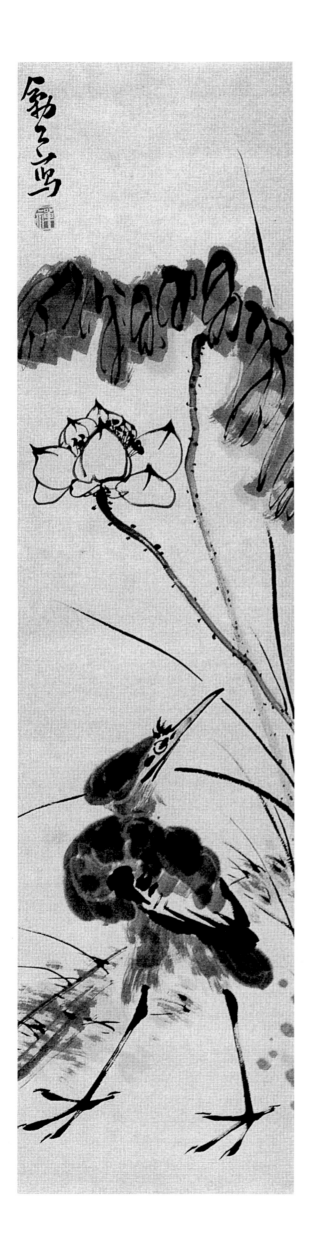

作者介绍

李苦禅（1898–1983），原名英，号励公，山东高唐人。现代画家、美术教育家。1923年拜齐白石为师。曾任杭州艺专教授、中央美术学院教授、中国美术家协会理事、中国画研究院院务委员。所作禽鸟浓墨神俊，骨力兼备。晚年常作巨幅通屏，笔力苍劲，气势博大。

李苦禅在艺术上吸取石涛、八大、扬州八家、吴昌硕、齐白石等前辈技法，在大写意花鸟画方面独树一帜，画风以质朴、雄浑、豪放著称。

作品介绍

该作为苦禅先生二十世纪四十年代作品，为春夏秋冬四条屏之一。画面造型严谨，笔路清晰。初学写意临习此画，能体会先生严整精细的一面，为后期进一步临习他的大写意作品有相互参照之效。

技法特点

李苦禅先生的作品，在造型上注重意象创造，所画禽鸟极具个性特征。在笔墨技巧方面，主张以书入画，强调一个「写」字，他的画作映证了他所说的「书至画为高度，画至书为极则」。在章法上善于造势，突出画面张力，既继承了传统文人画的气韵，又融入了时代气息。他笔下的花鸟，既有写实的因素，又有超乎客观对象的再创造，生动自然而又雄浑豪放。

先从画面主体的水鸟入手，喙、飞羽、脚以兼毫、硬毫笔蘸浓墨刻画，头、背及腿部羽毛部分以含水较多的羊毫笔刻画，以区分其质感。

步骤二

荷花用兼毫中墨勾勒，后面荷叶以羊毫笔蘸赭墨刻画，趁湿以浓墨勾筋，为区分前后，花茎用墨稍浓，荷茎用墨稍淡。

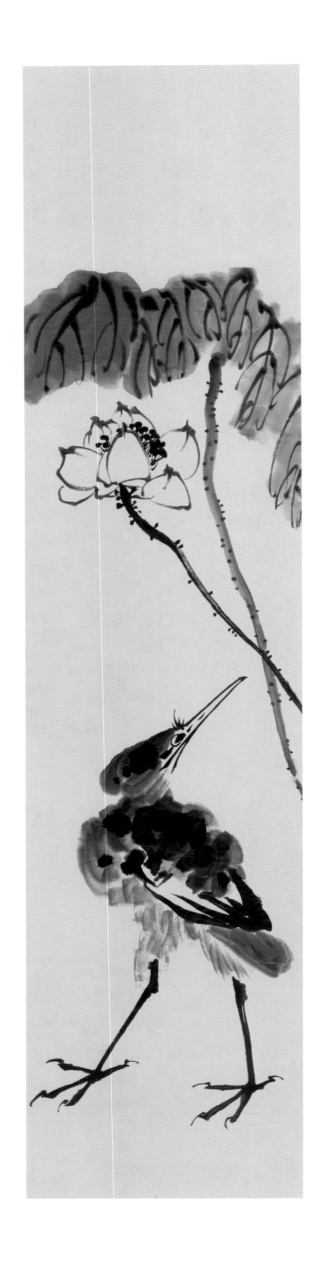

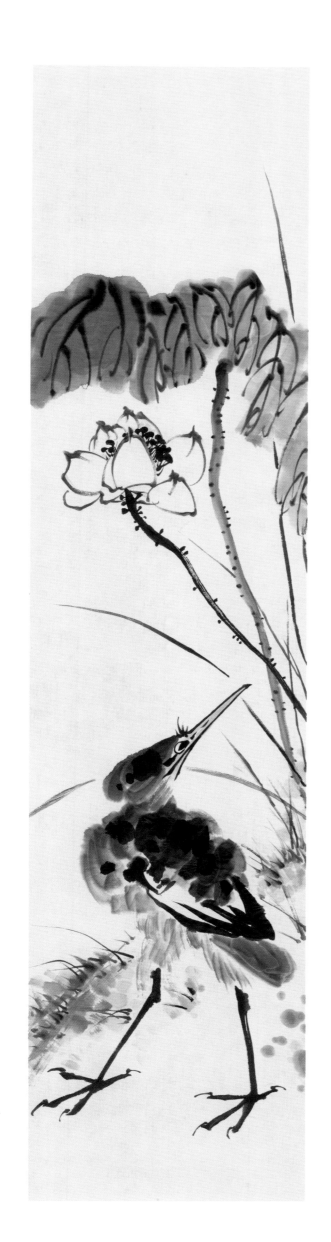

步骤三

用焦墨点出水鸟头部、背部的黑斑。画出水鸟后面的土坡，浓墨画水草，淡墨增加水草层次，加强画面结构。并以赭石渲染荷叶和土坡，丰富、完整画面层次。

名作臨摹

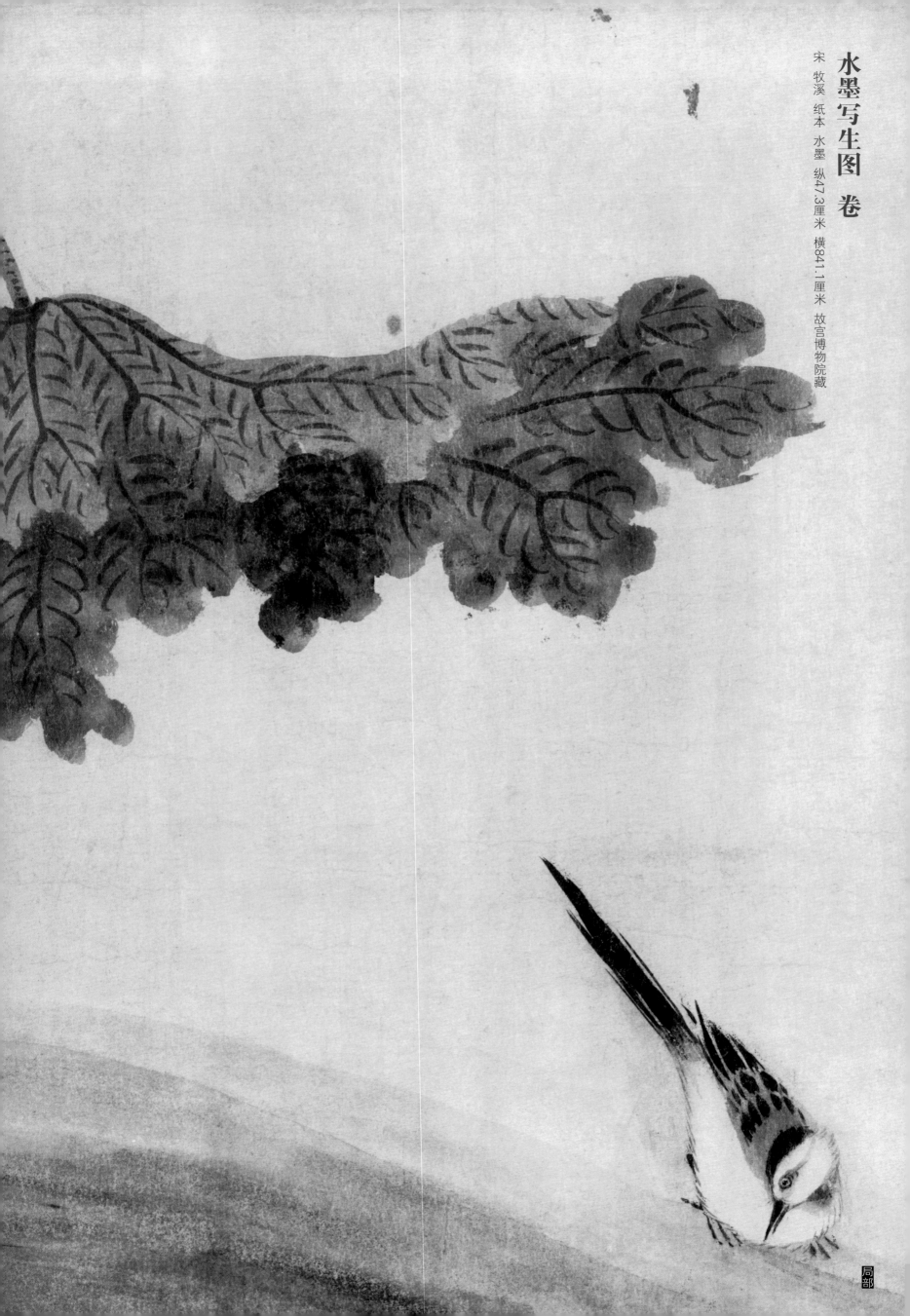

水墨写生图 卷

宋 牧溪 纸本 水墨 纵47.3厘米 横841.1厘米 故宫博物院藏

局部

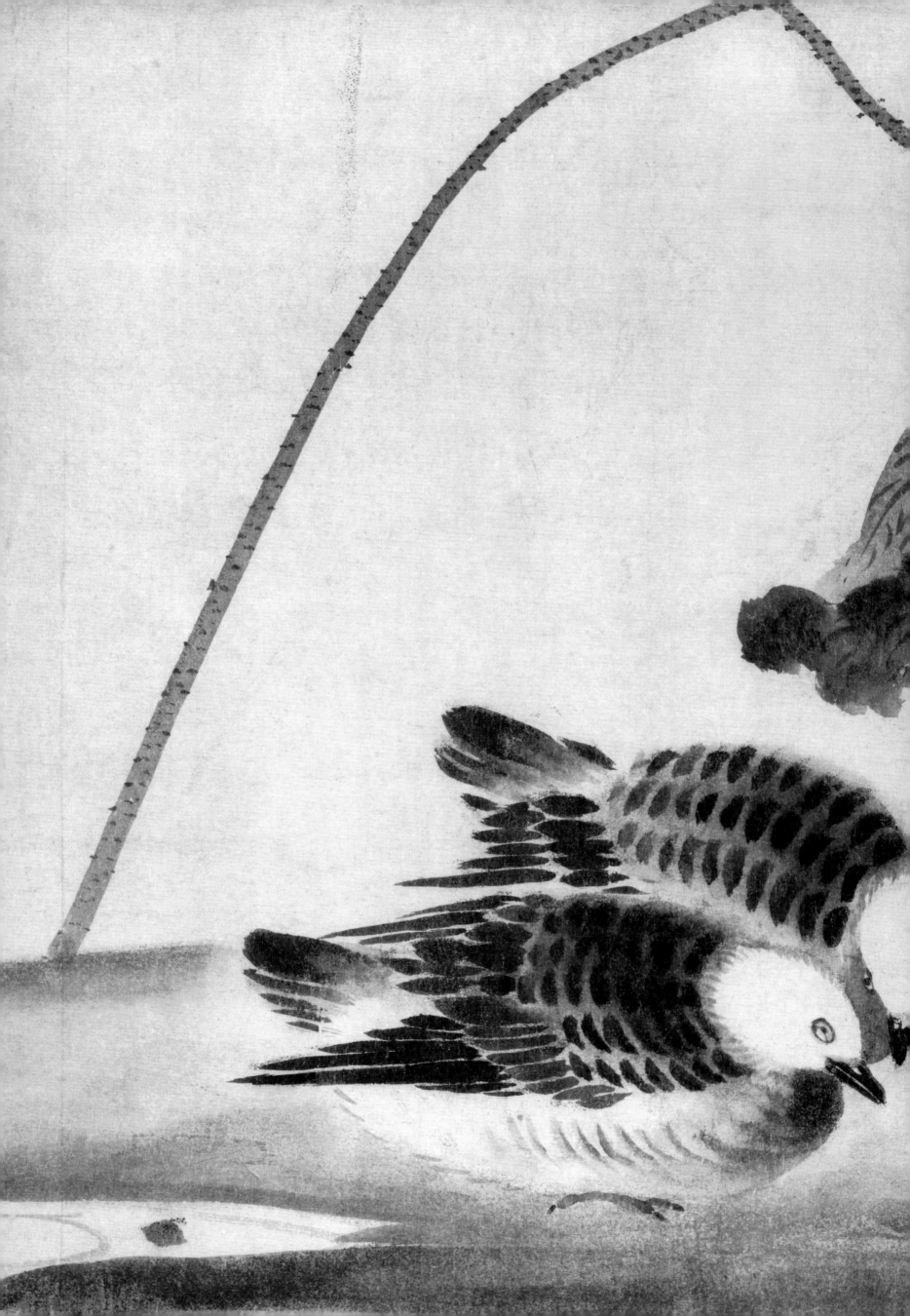

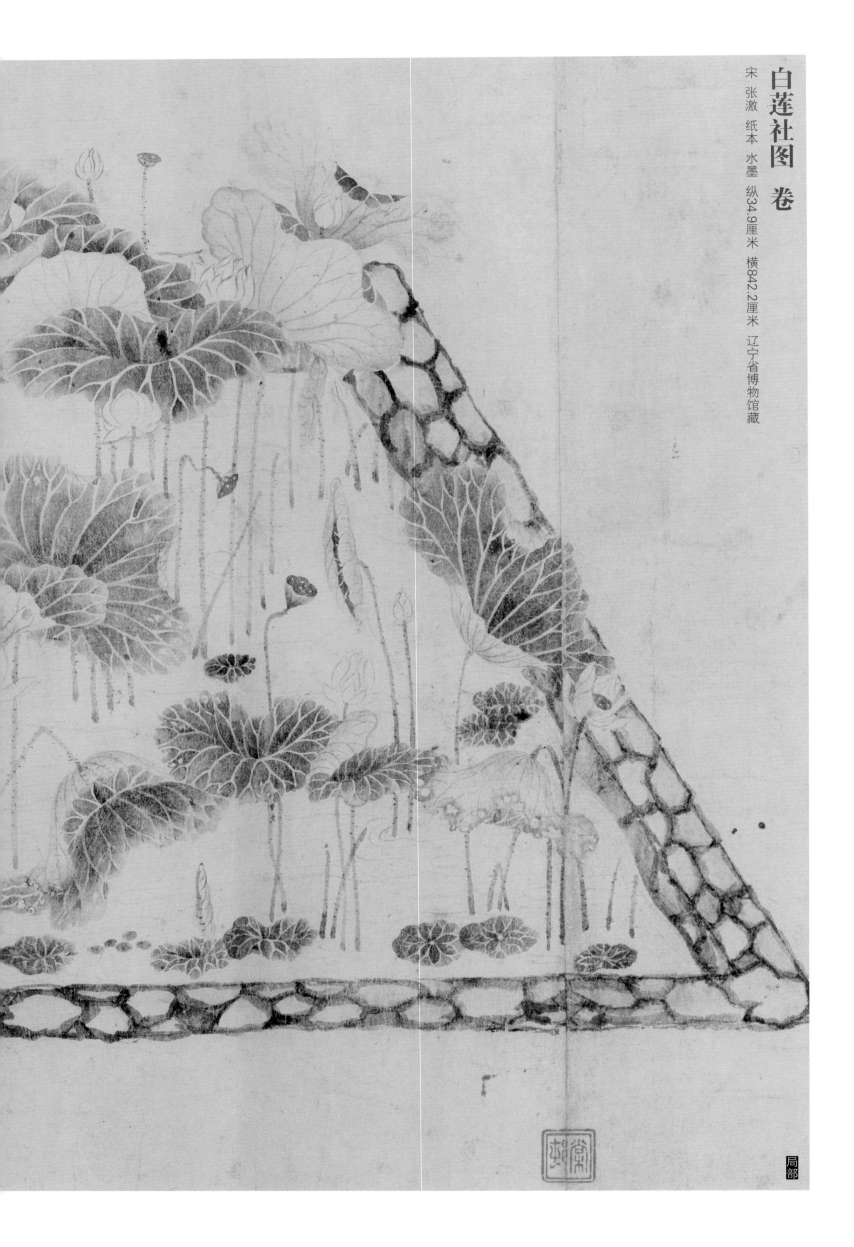

白莲社图　卷

宋　张激　纸本　水墨　纵34.9厘米　横842.2厘米　辽宁省博物馆藏

局部

枯荷鸂鶒图 轴

元 张中 纸本 设色 纵96.4厘米 横46厘米 台北故宫博物院藏

莲石图 轴

明 陈洪绶 纸本 水墨 纵151.9厘米 横62厘米 上海博物馆藏

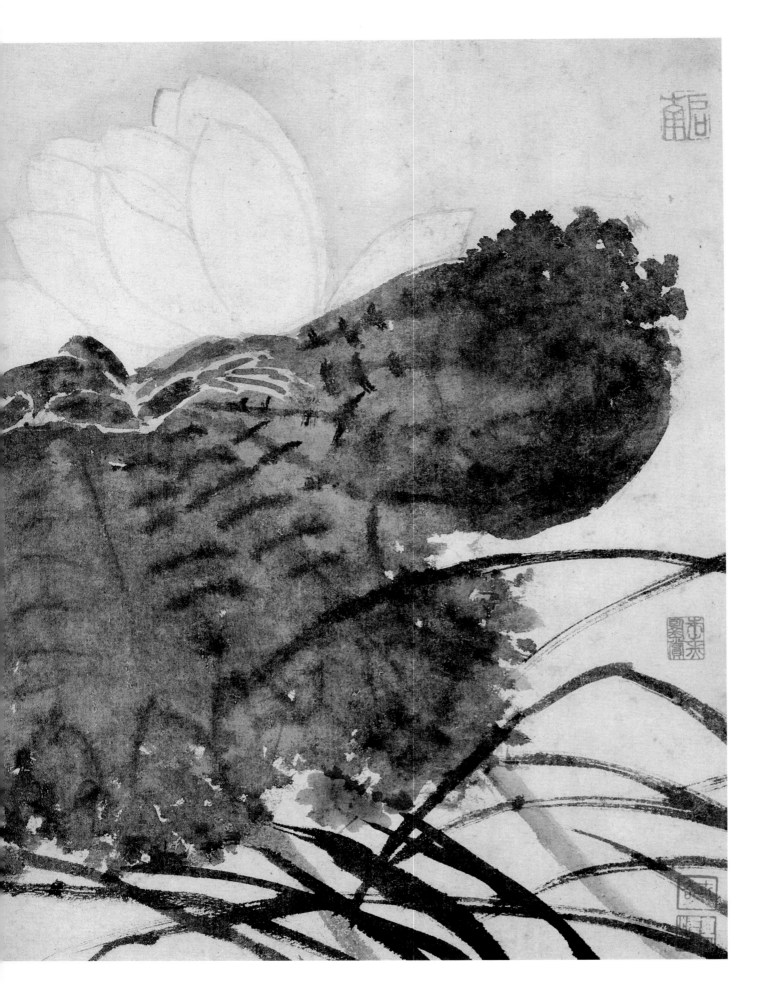

写生 册

明 沈周 纸本 水墨 纵34.7厘米 横57.9厘米 台北故宫博物院藏

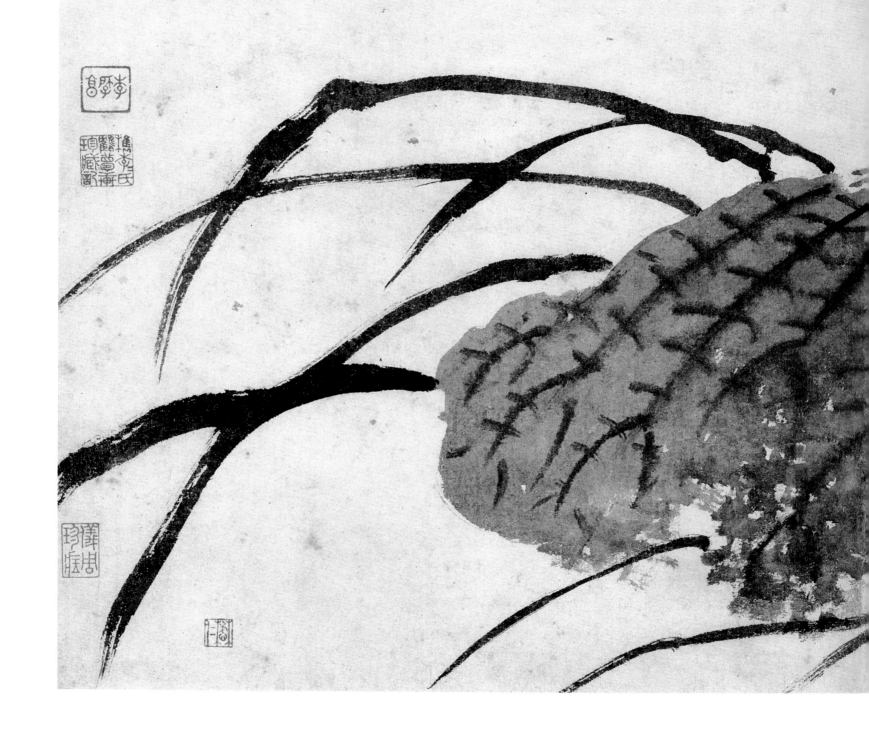

卉中吴
子孵雏
同溪白雁
知滕艳红
水镜当
前雏羅
色衹饶香
氣噴翁
濛

荷花白鹭图 轴

明 陈嘉言 纸本 水墨 纵123.3厘米 横56.6厘米 香港艺术馆藏

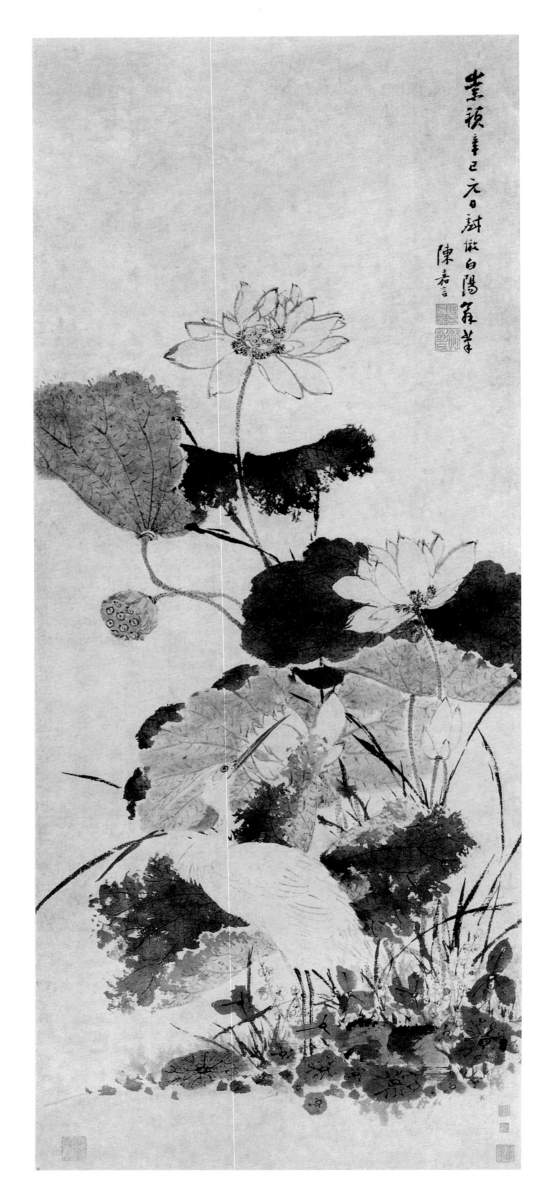

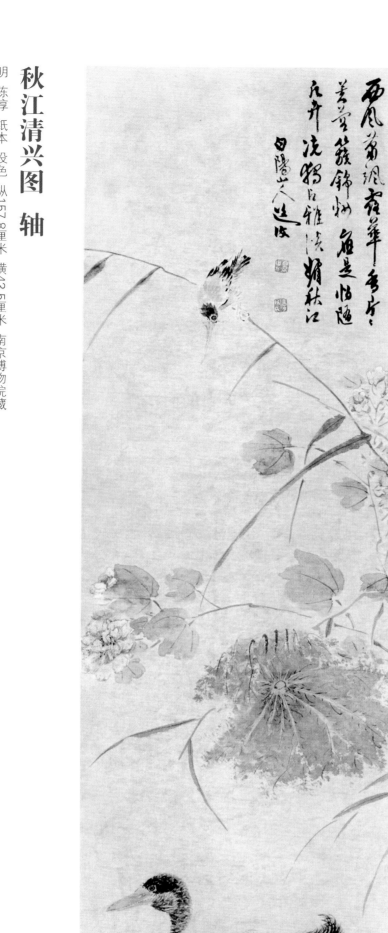

秋江清兴图 轴

明 陈淳 纸本 设色 纵157.8厘米 横43.5厘米 南京博物院藏

故宫画谱·花鸟卷·荷花（意笔）

渺湘江冷素波傳
翠盖擁湘娥月明
風細瓢香雲靄有
人閒寶瑟秋 大中

仿陈道复花卉 卷

明 周之冕 绢本 水墨 纵31.4厘米 横680.6厘米 天津博物馆藏

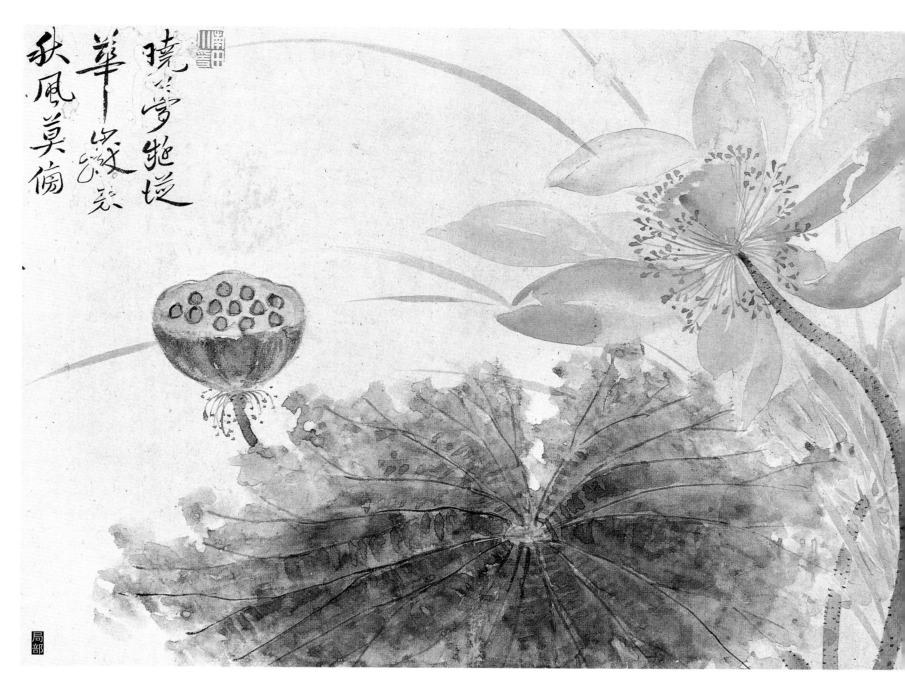

局部

花卉 册

清 恽寿平 纸本 设色 纵26.7厘米 横40.3厘米 台北故宫博物院藏

故宫画谱·花鸟卷·荷花（意笔）

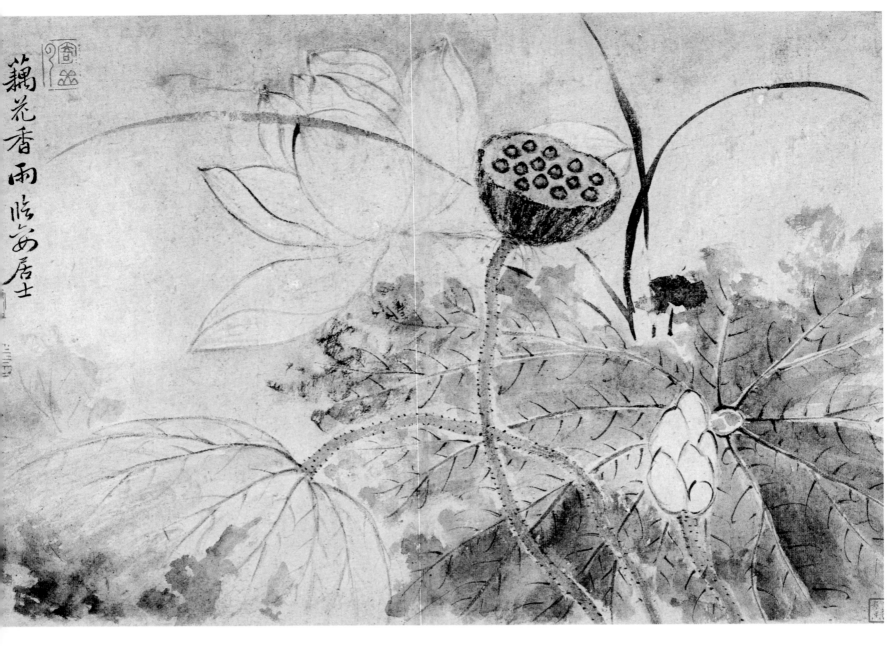

藕花香雨 臨安居士

写生墨妙 册

清 恽寿平 纸本 设色 纵27.3厘米 横39.9厘米 台北故宫博物院藏

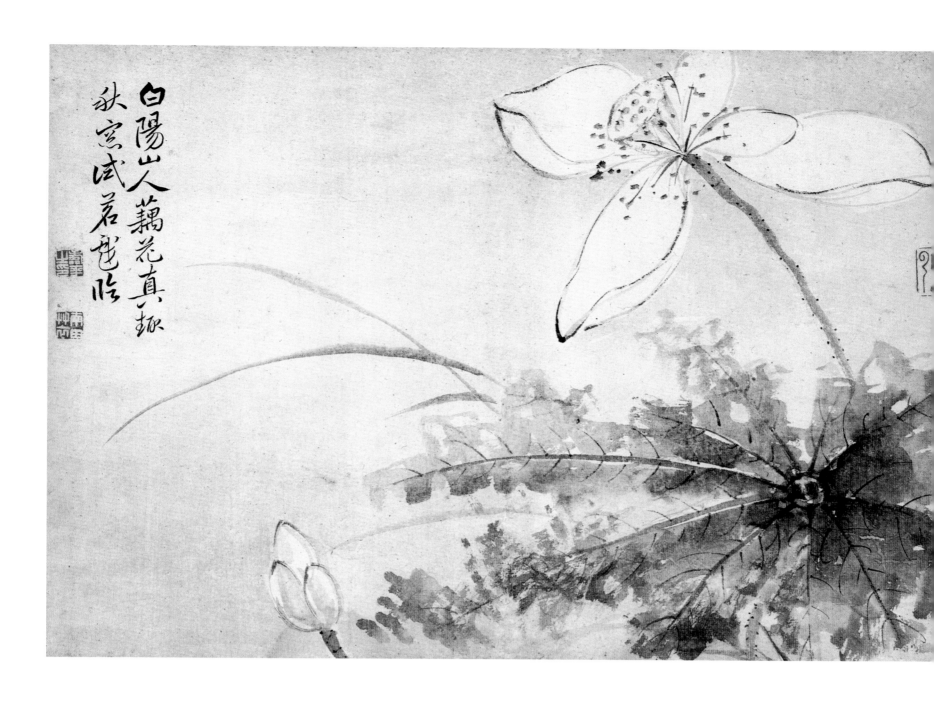

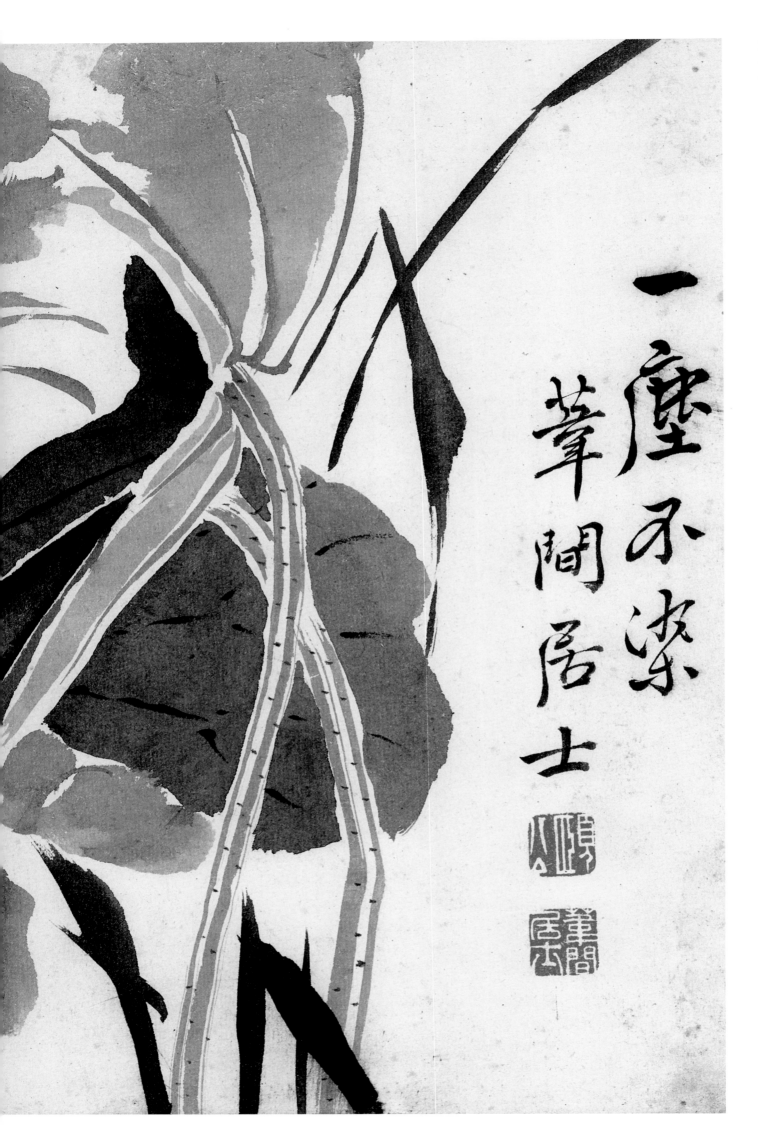

杂画 册

清 边寿民 纸本 水墨 纵24厘米 横34厘米 天津博物馆藏

一塵不染

葦間居士

故宫画谱·花鸟卷·荷花（意笔）

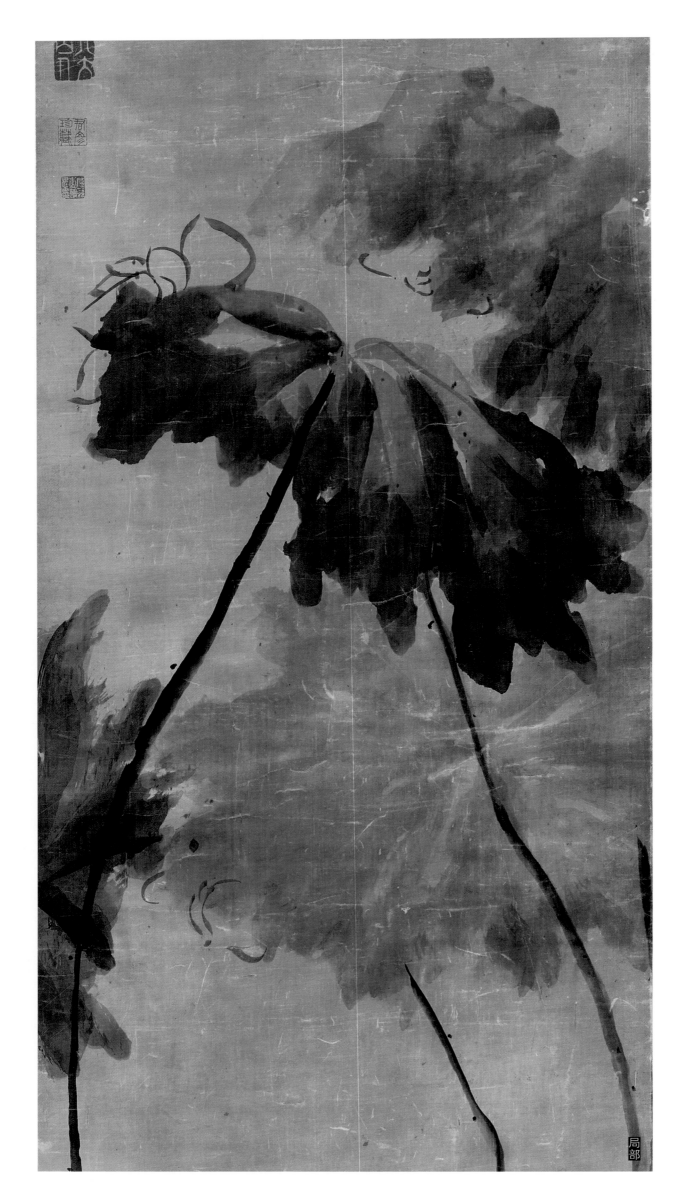

局部

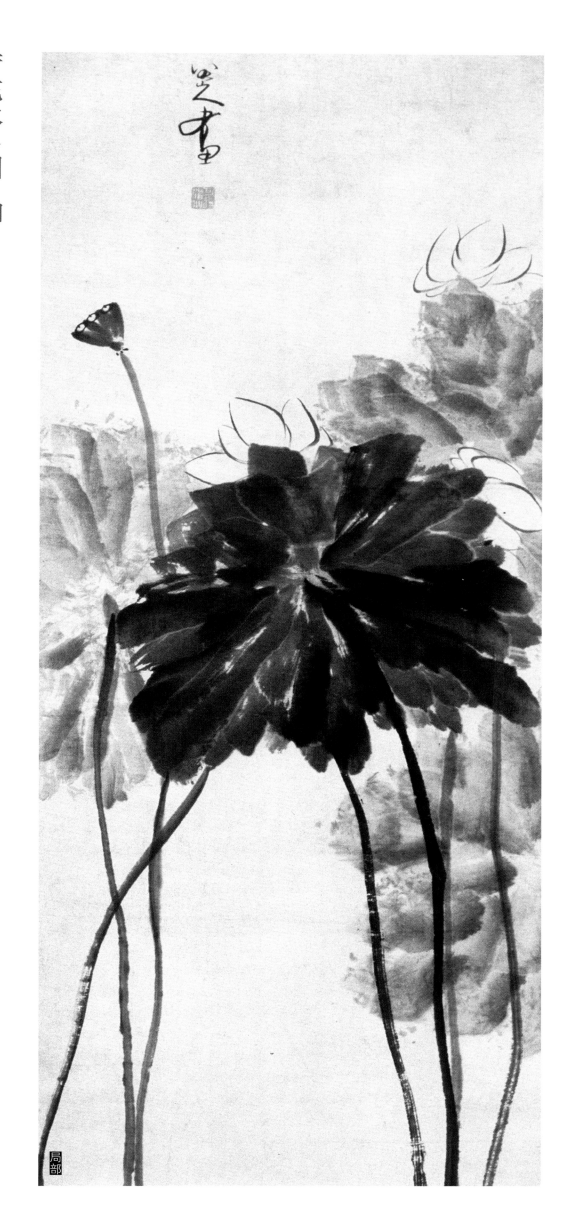

荷花水鸟图 轴

清 朱耷 纸本 水墨 纵166厘米 横47厘米 故宫博物院藏

局部

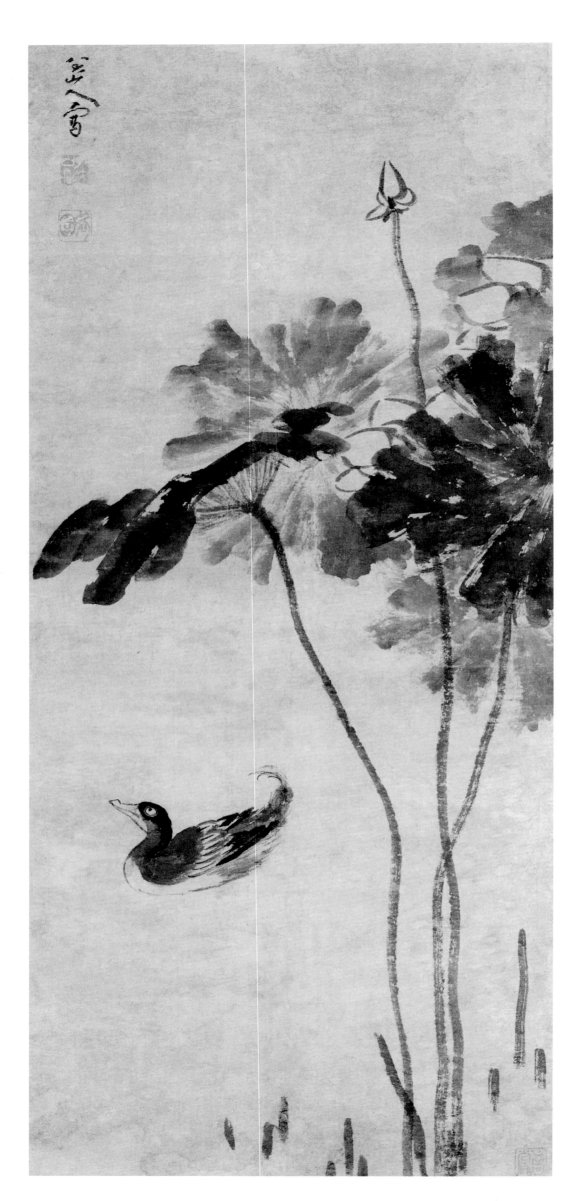

荷花水凫图 轴

清 朱耷 纸本 水墨 纵117厘米 横52.5厘米 香港艺术馆藏

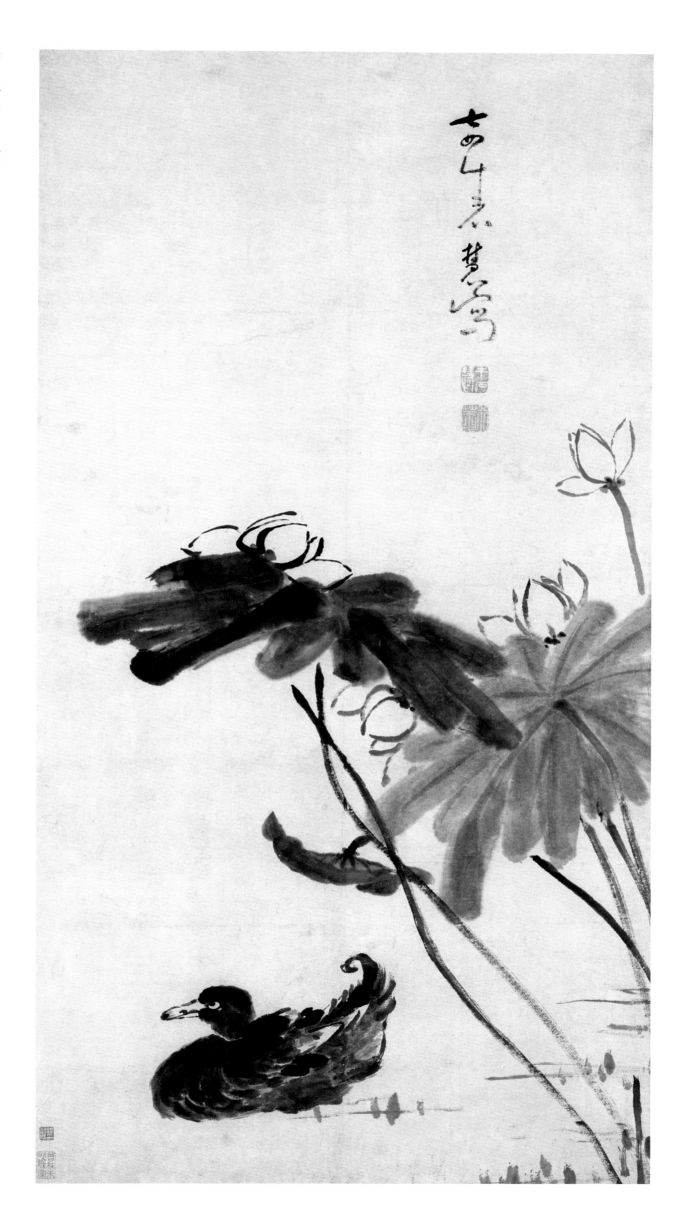

荷鸭图 轴

清 牛石慧 纸本 水墨 纵118厘米 横62.5厘米 故宫博物院藏

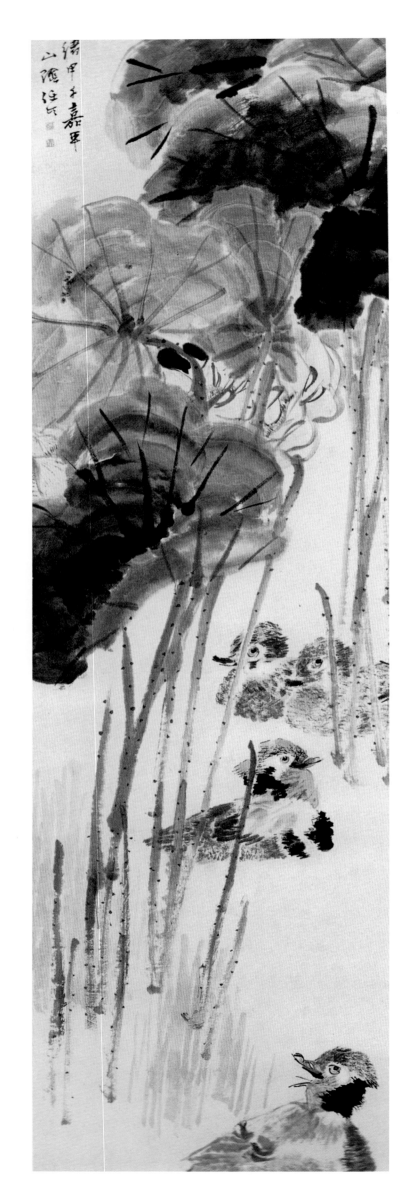

荷花鸳鸯图 轴

清 任伯年 纸本 设色 纵181厘米 横47.5厘米 辽宁省博物馆藏

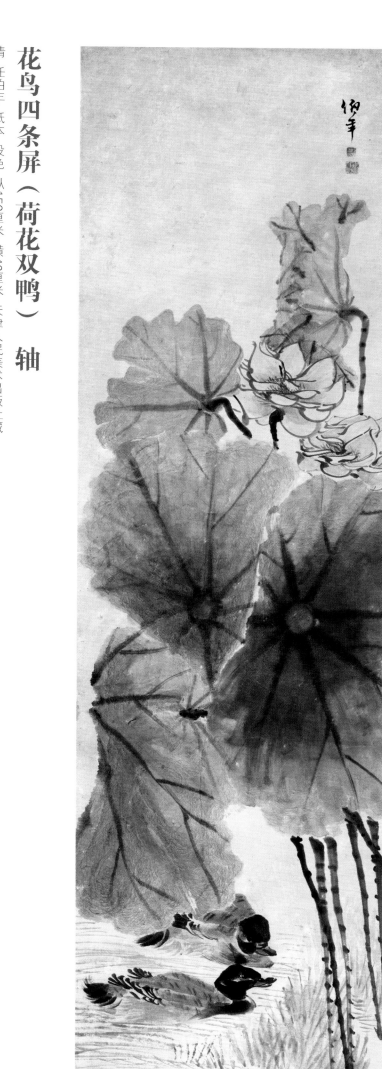

花鸟四条屏（荷花双鸭）轴

清 任伯年 纸本 设色 纵150厘米 横40厘米 天津人民美术出版社藏

63

故宫画谱·花鸟卷·荷花（意笔）

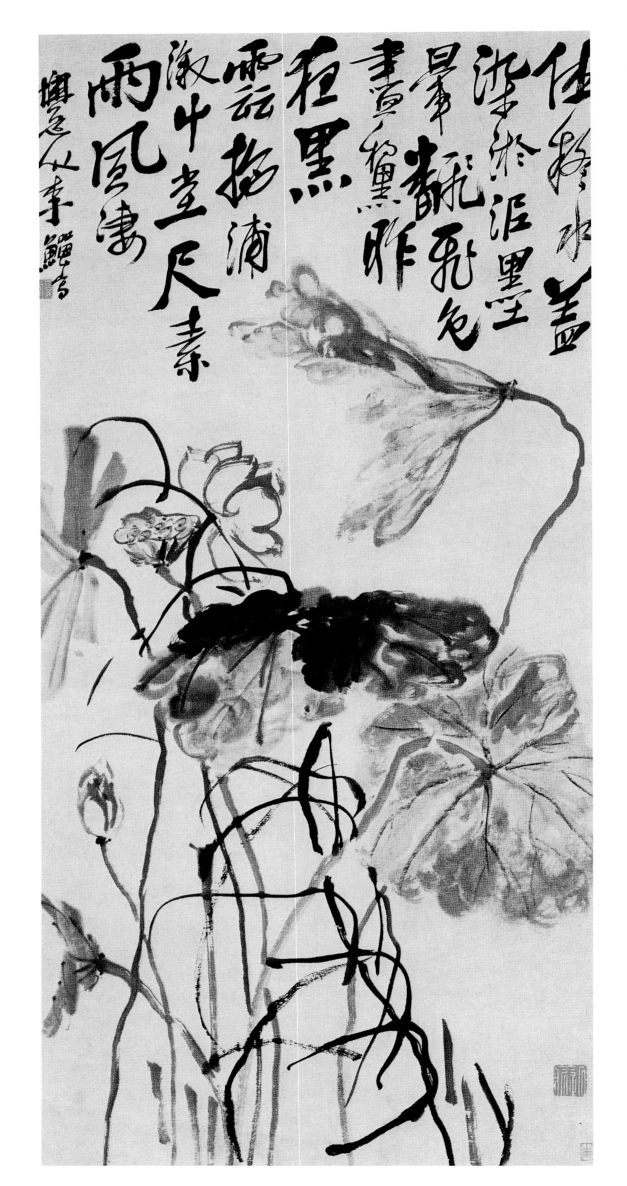

风荷图 轴

清 李鱓 纸本 水墨 纵123.1厘米 横60.4厘米 （日）大阪市立美术馆藏

花卉图 轴

清 赵之谦 纸本 设色 纵172.2厘米 横47厘米 （日）泉屋博古馆藏

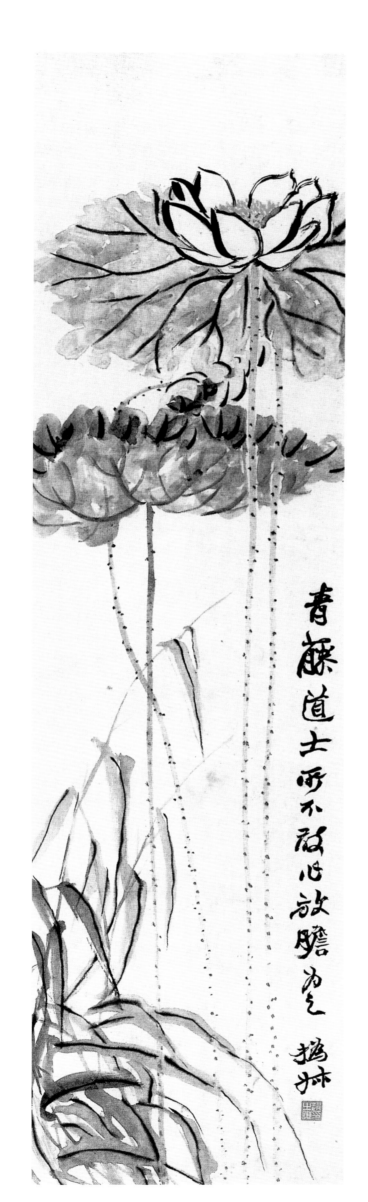

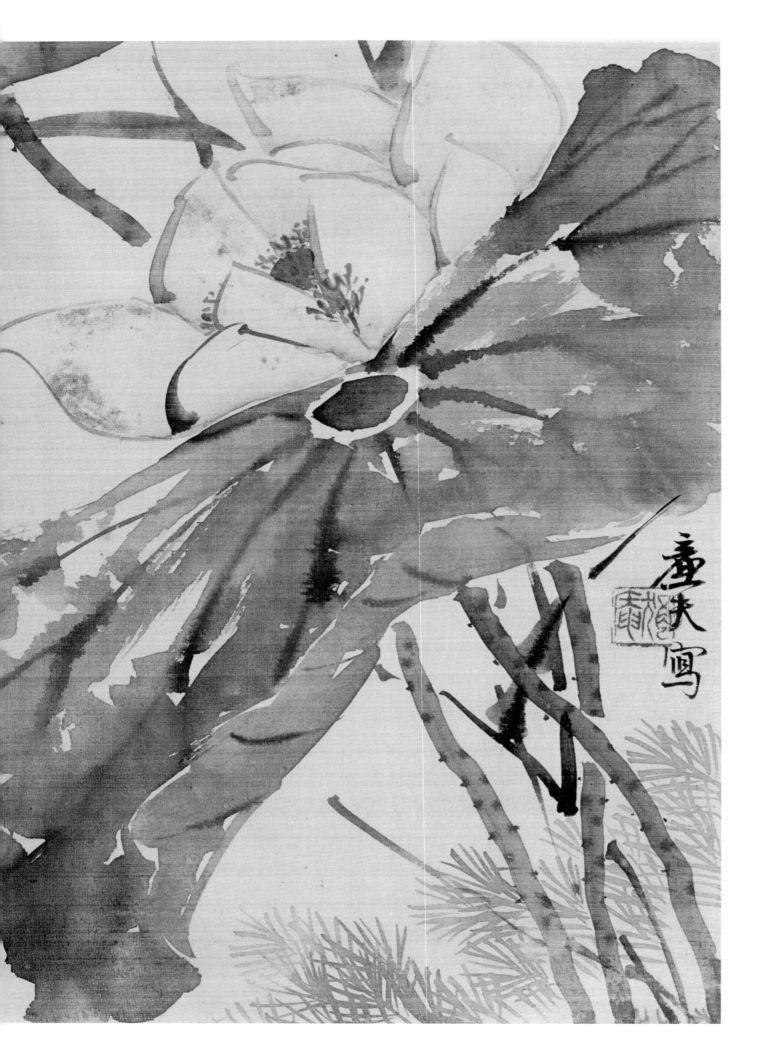

荷花 轴

清 陆恢 绢本 设色 纵45.5厘米 横28厘米 故宫博物院藏

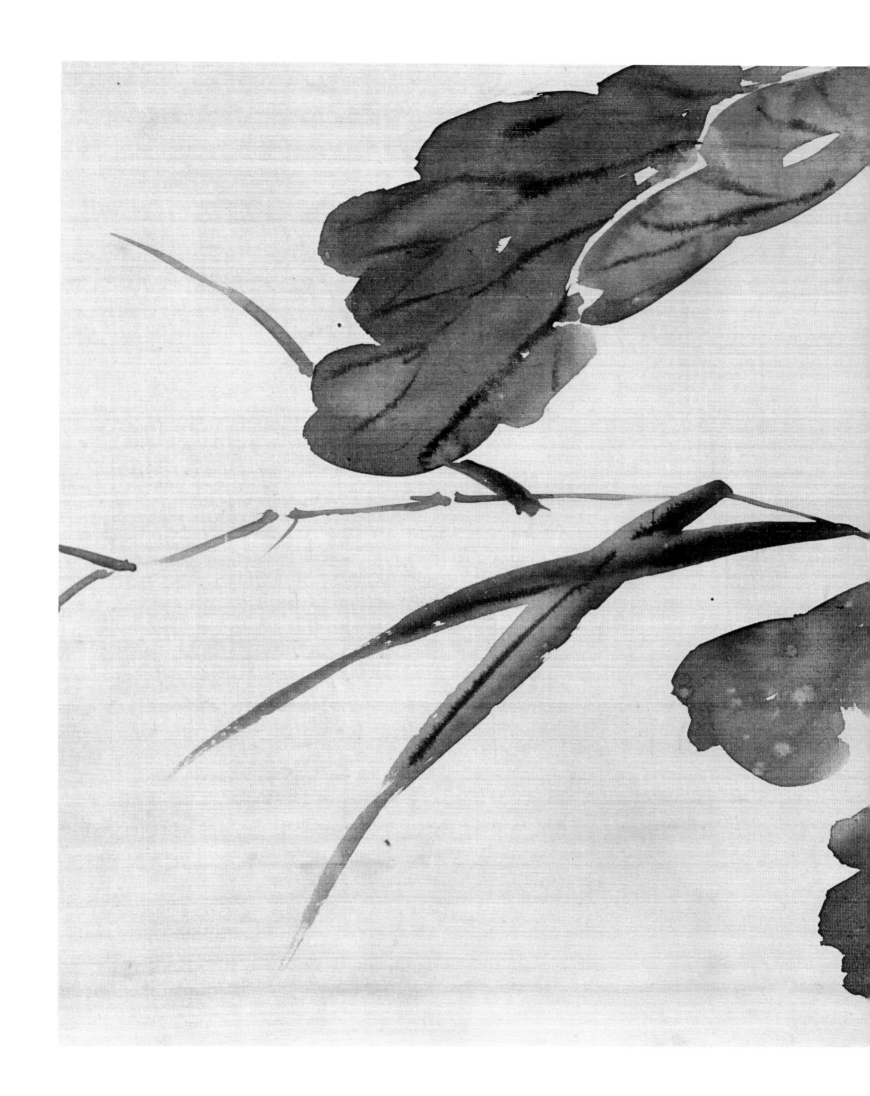

故宫画谱·花鸟卷·荷花（意笔）

乾坤清气图 轴

近代 吴昌硕 纸本 水墨 纵175厘米 横40厘米 （日）桥本末吉藏

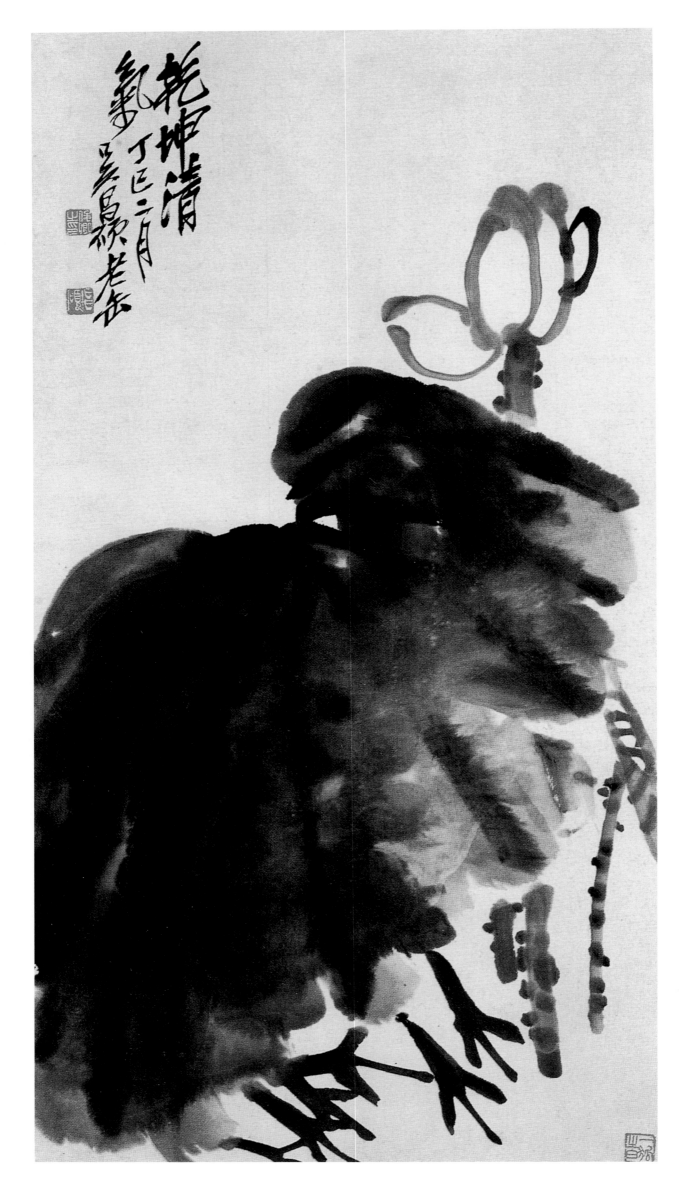

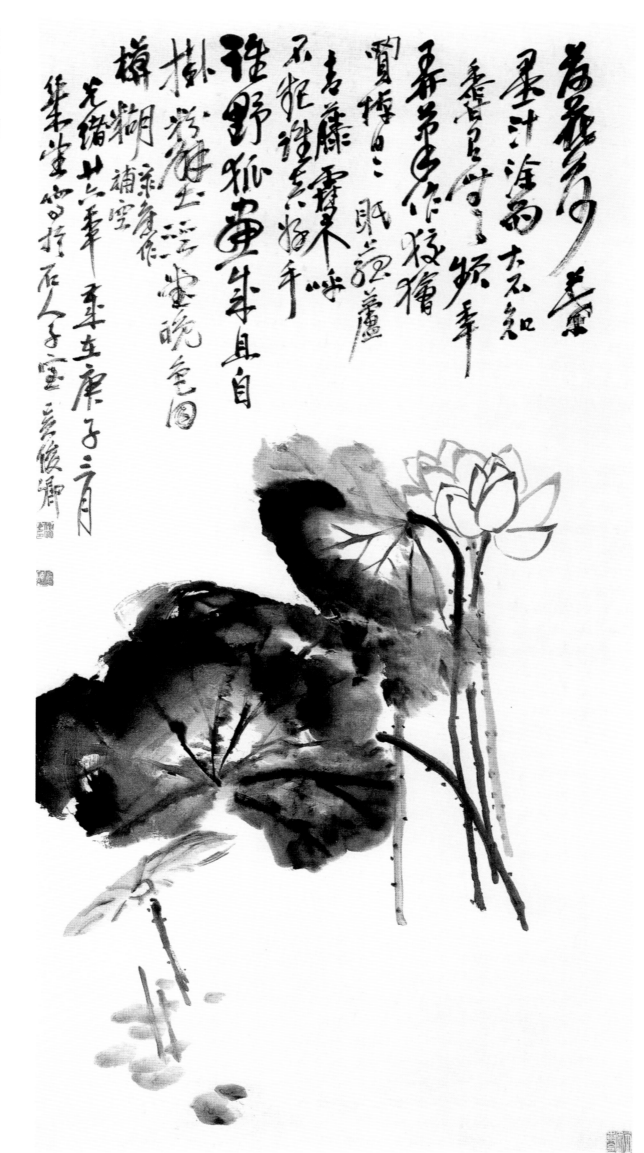

墨荷图 轴

近代 吴昌硕 纸本 水墨 纵147.3厘米 横78.3厘米 南京博物院藏

故宫画谱·花鸟卷·荷花（意笔）

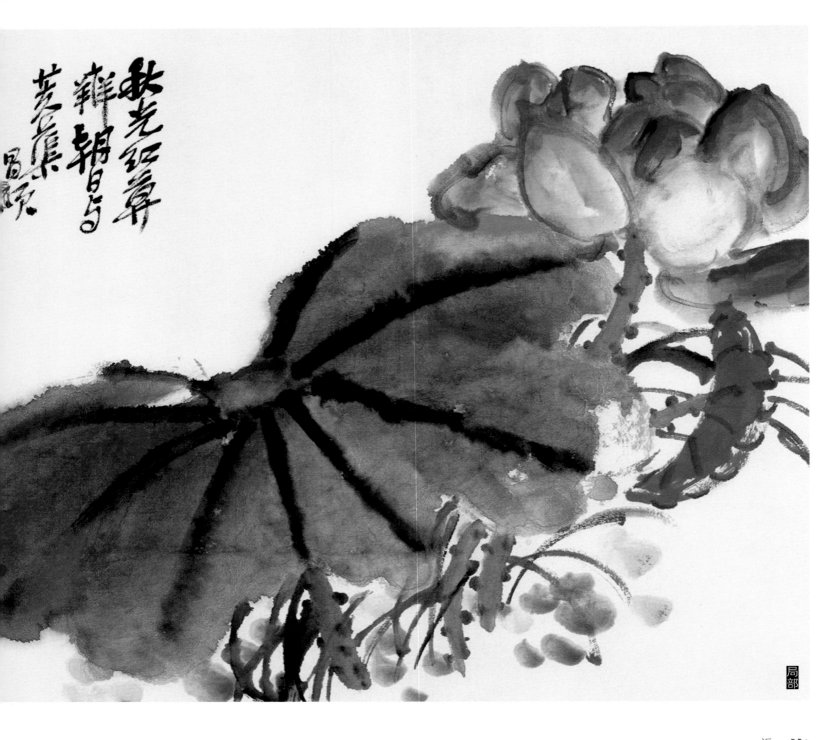

局部

荷花图 页

近代 吴昌硕 纸本 设色 纵34厘米 横46厘米 上海博物馆藏

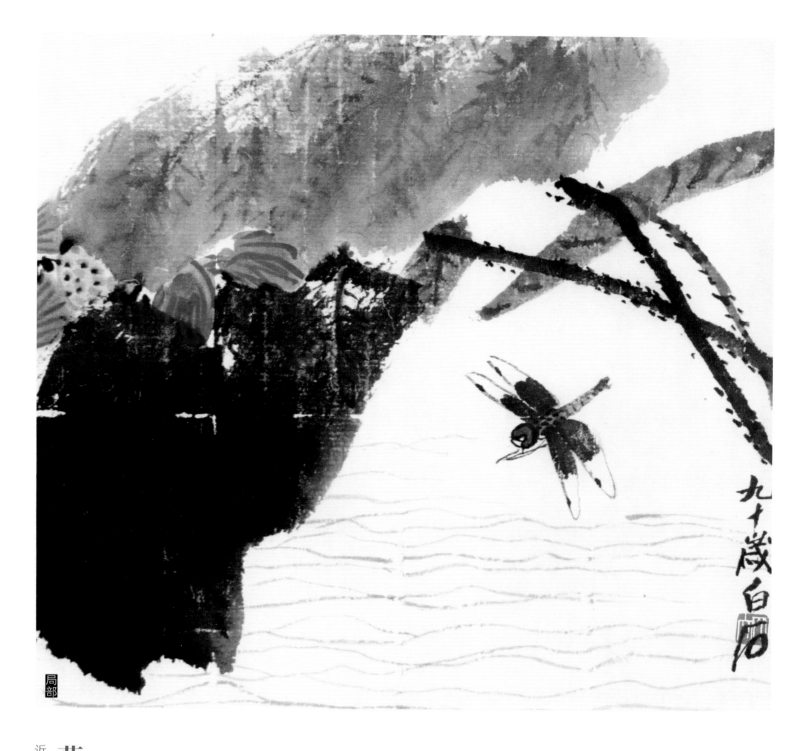

局部

荷花蜻蜓图 页

近代 齐白石 纸本 设色 纵39厘米 横35厘米 上海博物馆藏

故宫画谱·花鸟卷·荷花（意笔）

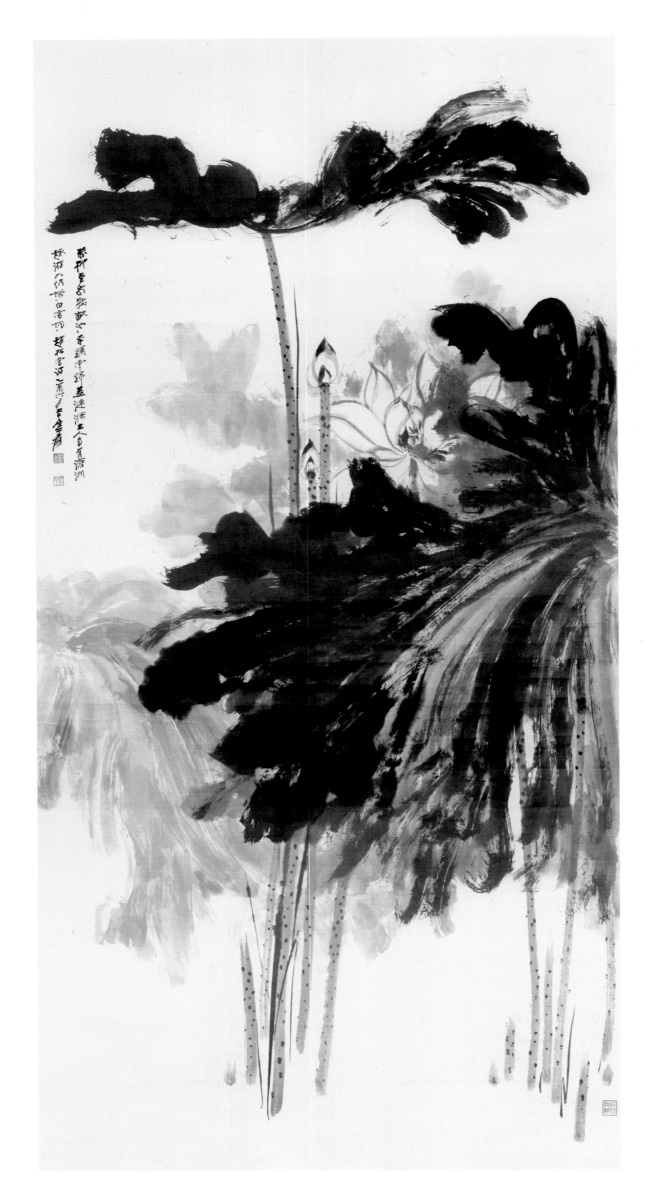

墨荷图 轴

近代 张大千 纸本 水墨 纵166厘米 横82.5厘米 天津博物馆藏